Henn Kim 金賢貞 _____ 著

南韓藝術家。一九八二年生,十八歲前在蔚山長大,十九歲時搬到首爾,專注於音樂、藝術及設計,爲獨立音樂人設計視覺。曾作爲平面設計師任職於設計相關產業公司,自二〇一五年起決定跟隨心性,走自己的路,成爲獨立插畫家及藝術家,以極簡而細膩的黑白插畫爲人所知。

作品曾於諸多媒體上曝光,如《GQ》、《大誌雜誌》、《Vogue》等,並與多家國際品牌與組織合作,如NIKE、Bottega Veneta、Snapchat、TED、UNICEF。她也爲許多暢銷書籍設計封面,並在香港及南韓舉辦過展覽。

另著有《星夜迷夢》(Starry Night, Blurry Dreams)。

朱奕云 _____ 譯

美國紐約大學英文系碩士,鍾情於非虛構與回憶錄寫作帶來的思考。目前任職於出版業。

I NEED ART

關於我，Henn Kim的成年記述

I NEED ART

REALITY ISN'T ENOUGH

Henn Kim
金賢貞——著

朱奕云——譯

十七歲

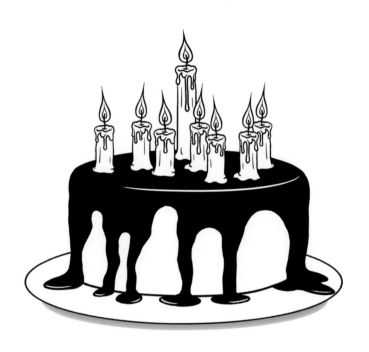

隨心所欲，

就算沒有夢想也無所謂。

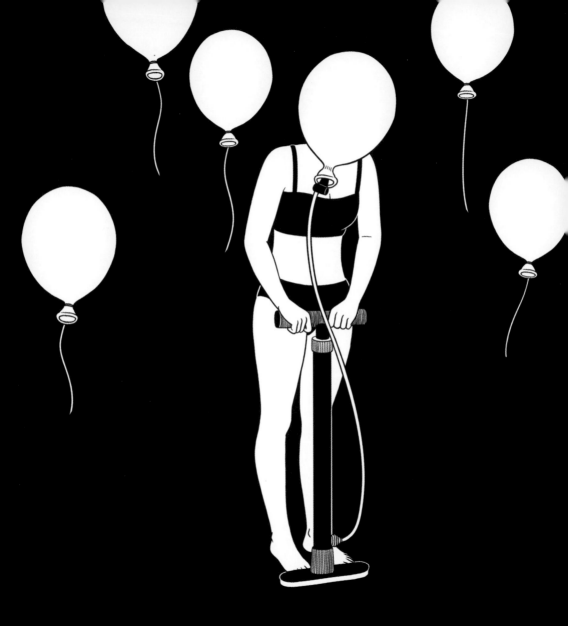

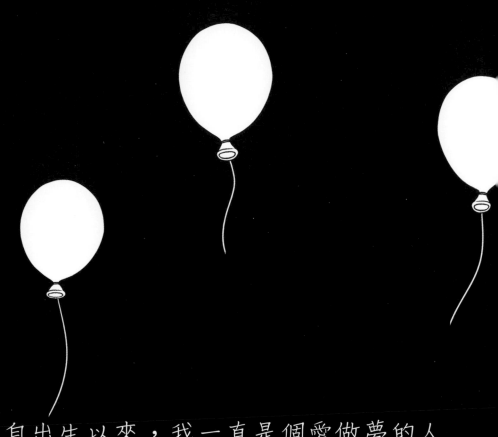

自出生以來，我一直是個愛做夢的人

幻想出來的朋友、怪獸、寶石。

我的幻想讓我覺得自己很特別。

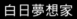

白日夢想家

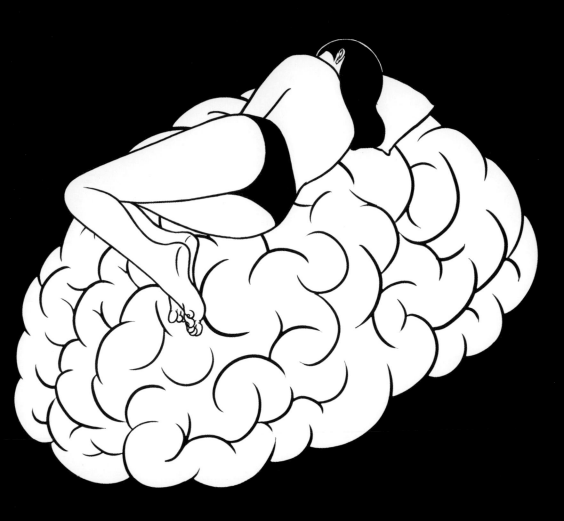

在孩提時代，

我沒辦法和朋友一起在遊樂場裡跑來跑去、大吼大叫。
我是個膽小鬼，因為怕高而不敢玩盪鞦韆。

我會看著朋友們玩得很盡興，會跌倒，然後大笑。
風吹著，而葉子在陽光下閃閃發亮。
許多日子裡，我都是一個人坐在長椅上。

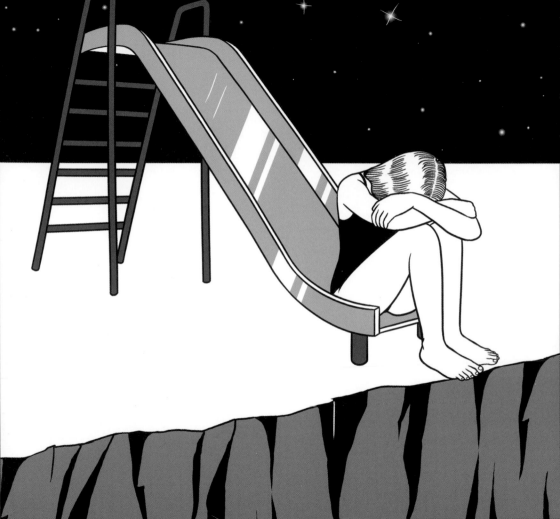

我覺得我好像只有身體在長大。

我就像愛麗絲，不管去到哪裡都感到迷失和陌生。
我沒辦法找到歸屬。

我在焦慮。

但是這一切都不代表我可以永遠不長大。

傷心的回憶

對我來說，過去是一段悲傷的錄音紀錄。

即便有美好的回憶
時光永遠一去不復返，
現實就如同哀傷的回音。

不要獨自在過去流連。
所有人都已離去。

從小到大，
我一直和家人住在海邊的一棟公寓。
我喜歡海，但我想要離開我的家。

十七歲時，我投注心力
等待可以跳脫常軌的那一天。

被困住令人感到窒息，因為這代表
你已經瀕臨極限。

你現在快樂嗎？

所以每一天
我都在等待夜晚到來

夜晚是自由的。
我希望黑夜永遠不會結束。

由於月亮有許多型態，
或許當黑夜過去了，白日也不會到來，
反而是又一個夜晚降臨。

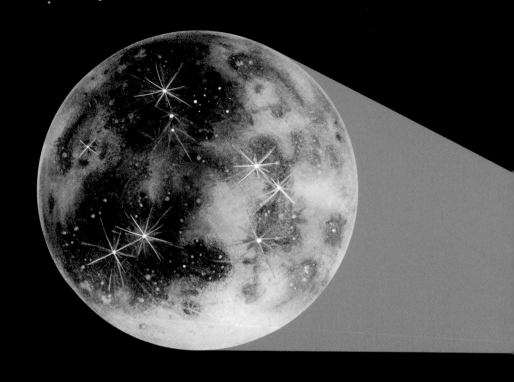

我的月亮

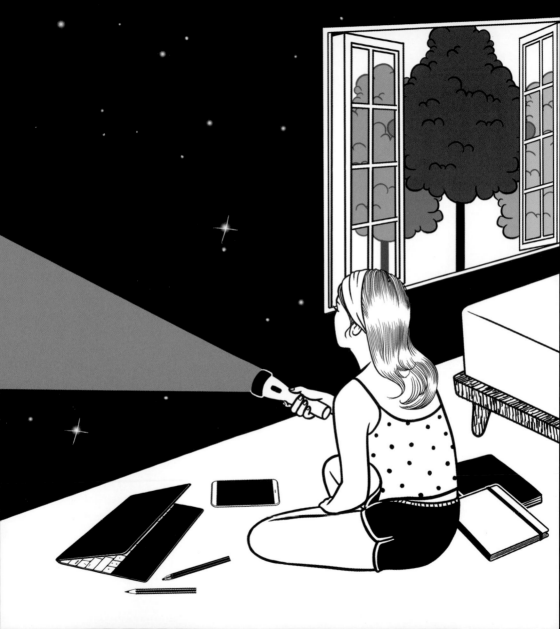

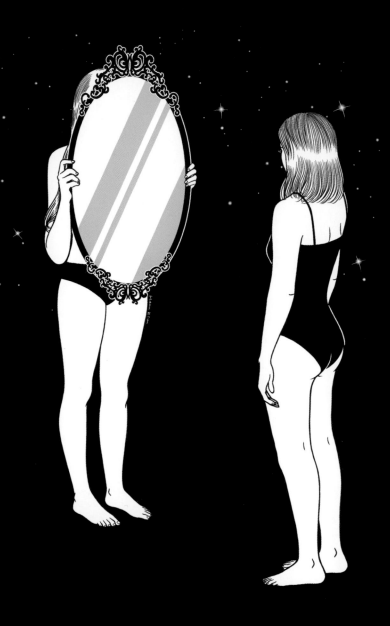

夜晚時間是屬於我的時光

天很黑，看不見任何影子。真相緩緩潛行。

我喜歡音樂。

溝通總遇上困難，

我想摀住耳朵後逃離現實。

每一首歌都開啟一個新的空間維度。

我已找到一種真真正正的逃避方式。

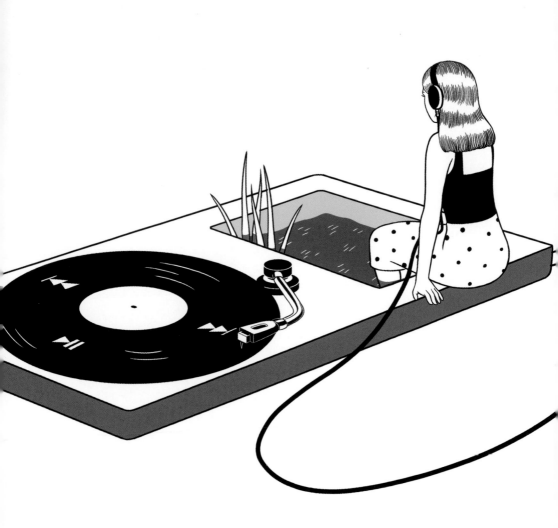

音樂填滿了我空無一物的心，並讓它跳動

音樂陪伴我的每一腳步、每一次結巴。

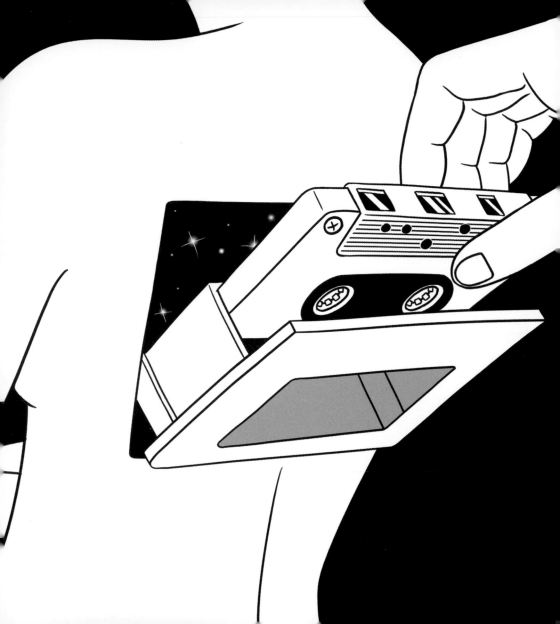

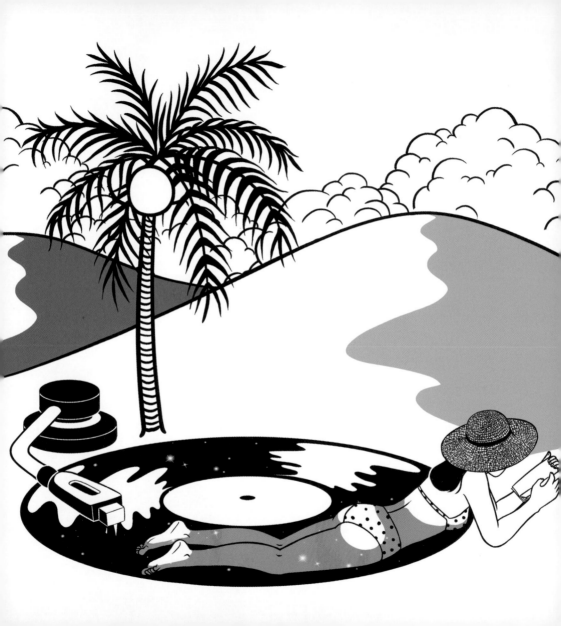

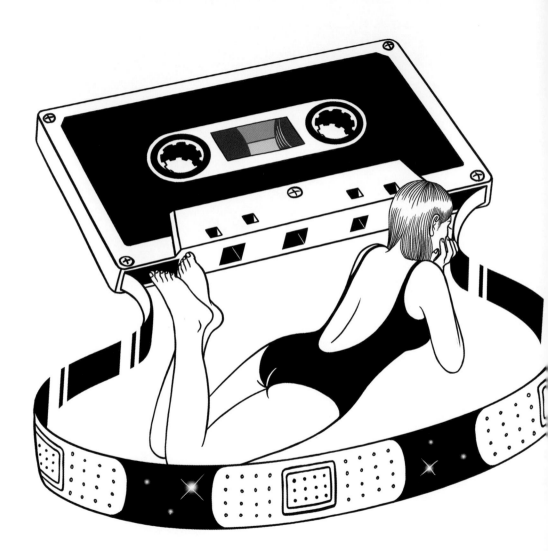

所以我每天都聽音樂
不管外界噪音，繼續活著。

音樂治療

能量來源。

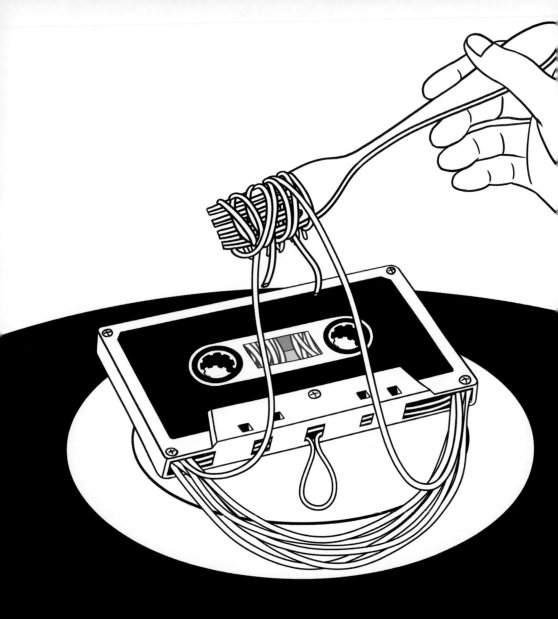

我也喜歡書。

書本變舊而老邁的氣味，很難不讓人喜歡。

徜徉在作家們打造的世界裡，
讓我感到自己的世界有多狹窄。
書本拓寬了我的世界。

我每一天都泡在學校圖書館，
感覺自己像是活在每一個作者的家中
坐在他們身邊，聽他們說故事。

超現實生活

我喜歡經典小說

五十年、一百年前的故事，

有種俐落的美麗始終能從古貫穿至今。

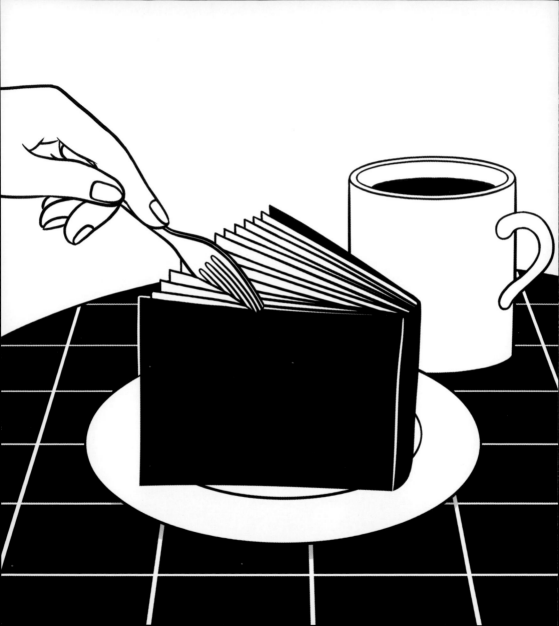

最甜美的部分。

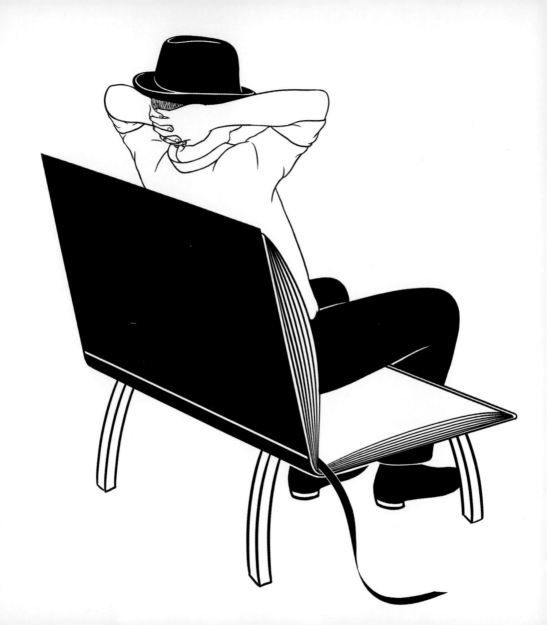

書和音樂一樣，讓我能暫時脫離現實。

是我內心的精力和養分。

靈魂食物

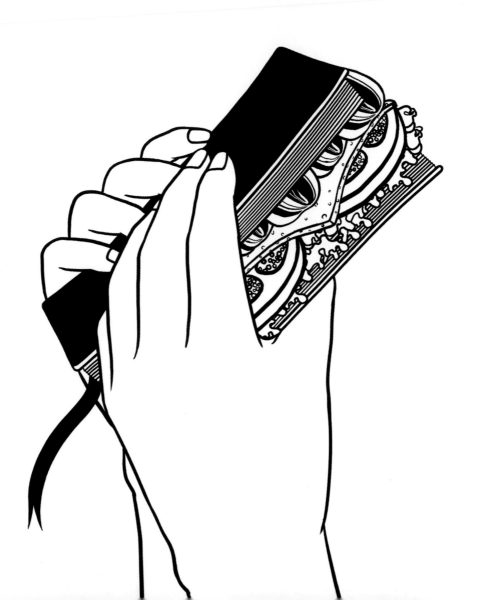

閱讀拯救了我。

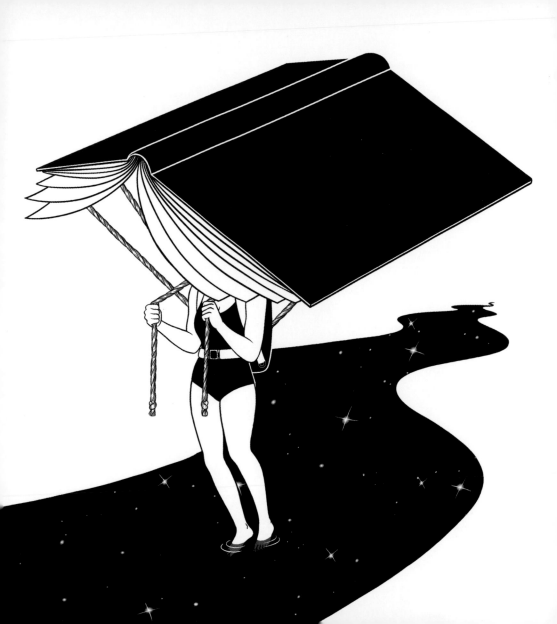

所有從閱讀和聽音樂感受到的一切
我用黑色的筆附諸於紙上，然後漸漸地
一點一滴、一筆一劃，一種
嶄新的表達方式出現。

此刻，只不過是日記裡的塗鴉
尚未重生為未來的「Henn Kim」。

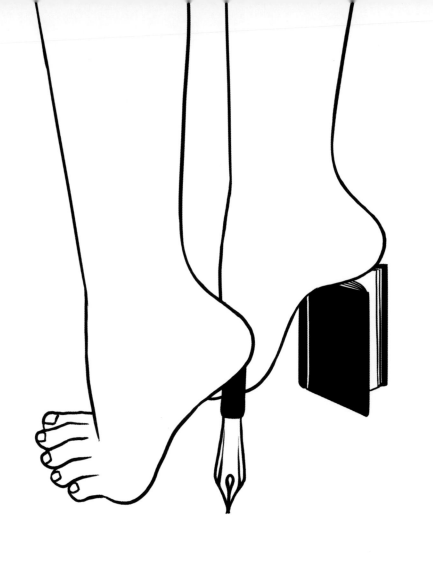

在感到被榨乾的日子，我和月亮一同睡去。

我不用去做夢。
即便是休息一分鐘也已足夠。

海 底 下 的 月 亮

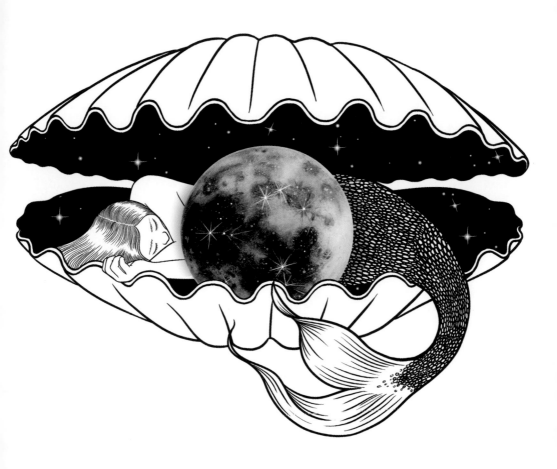

月亮明白我。

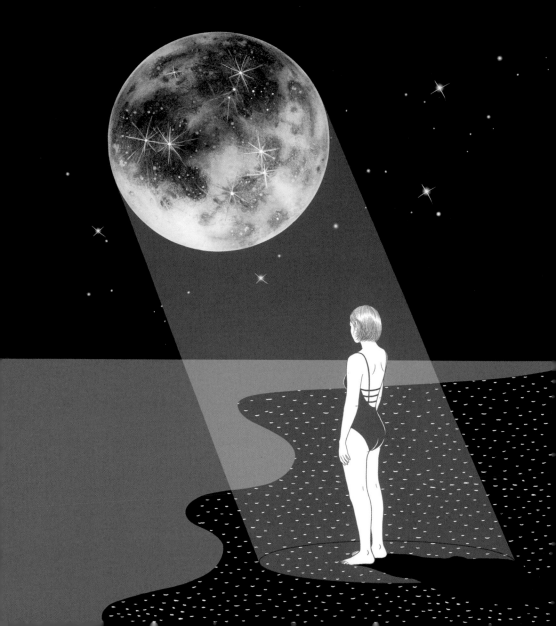

孤獨星球。

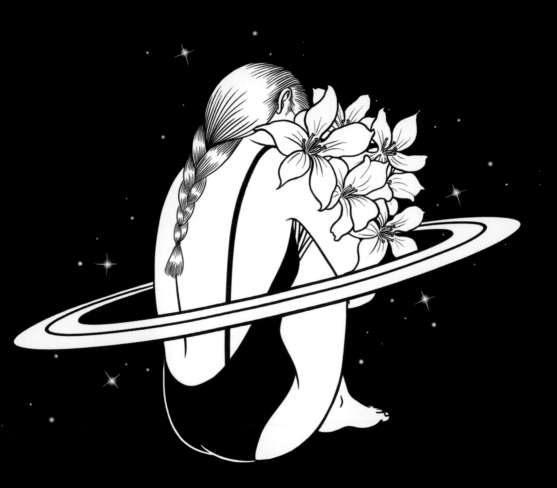

在我的內心感到空洞的日子

即便是最柔軟的文字也能在我心上留下印記。

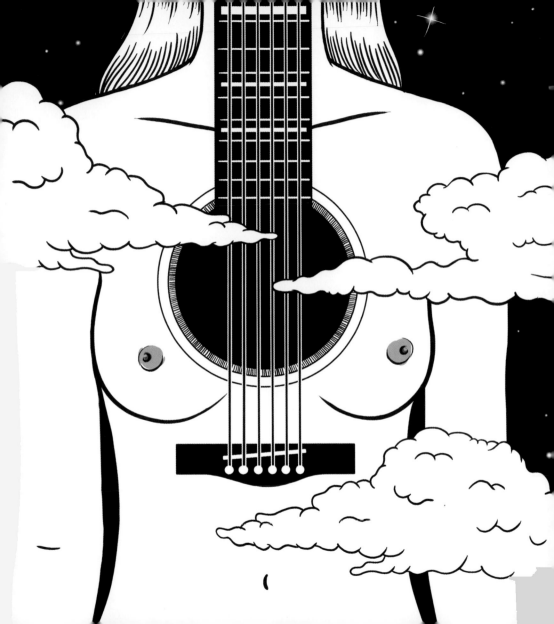

我很空虛，甚至比氣球還要輕盈。
現在的我，要飛去哪裡？

我不是傷心，只是空虛

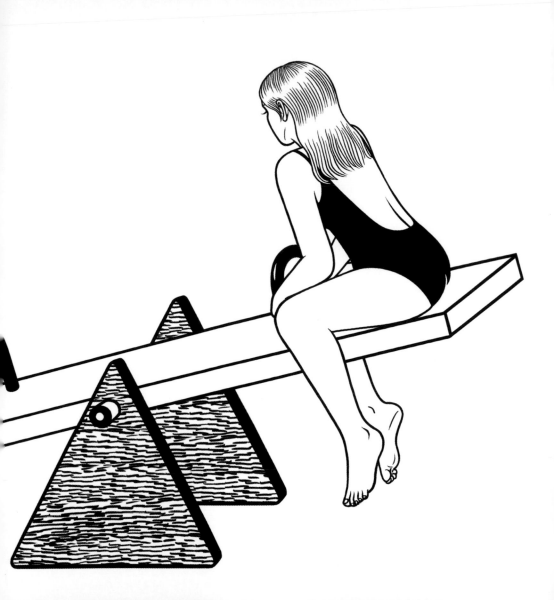

為什麼我們會在兒時被告知，必須要有遠大夢想並胸懷大志？

我沒有任何想做的事
也沒有任何想去的地方。那又如何？

我在說的是，沒有夢想也無所謂。

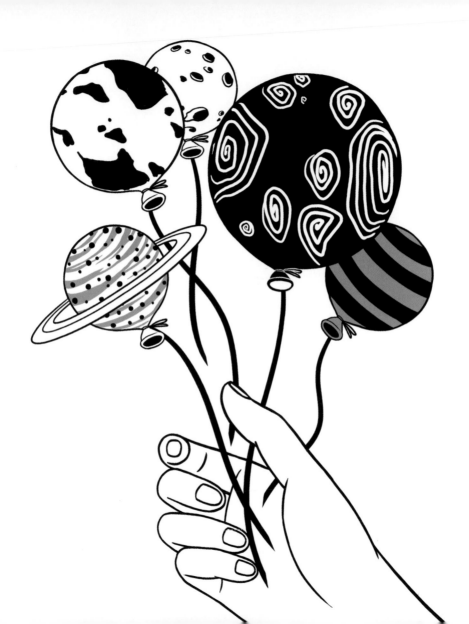

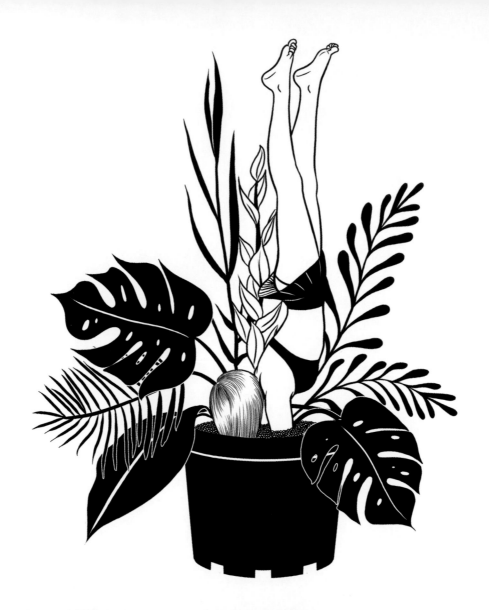

如果你不想長大，那就不必長大。
讓我們窩回土裡。

十九歲

我<u>不再</u>說話了

是我很矮小，還是其他人都長大了？
十九歲時，我既弱小又不勇敢
甚至比不上十七歲時依靠書和音樂
來逃避現實的自己。

長大成人的想法把我嚇壞了。

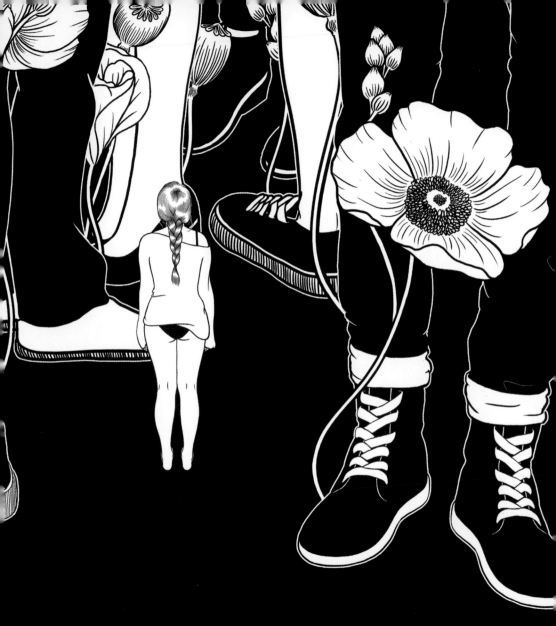

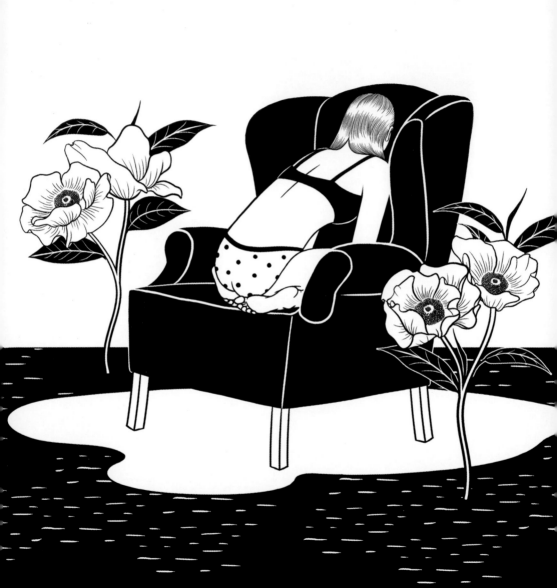

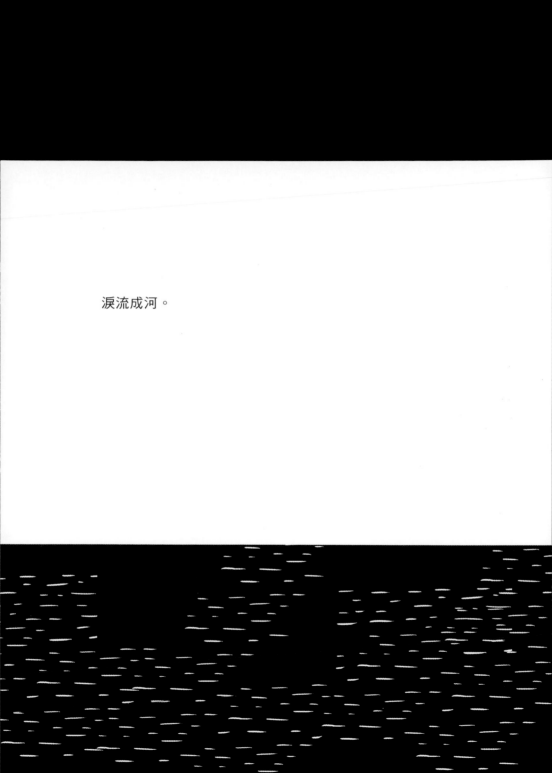

涙流成河。

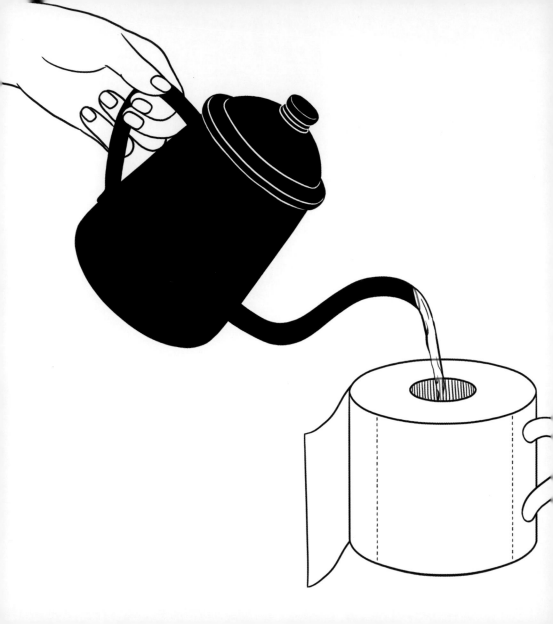

不管我想或不想
我情緒崩潰得又快又急。

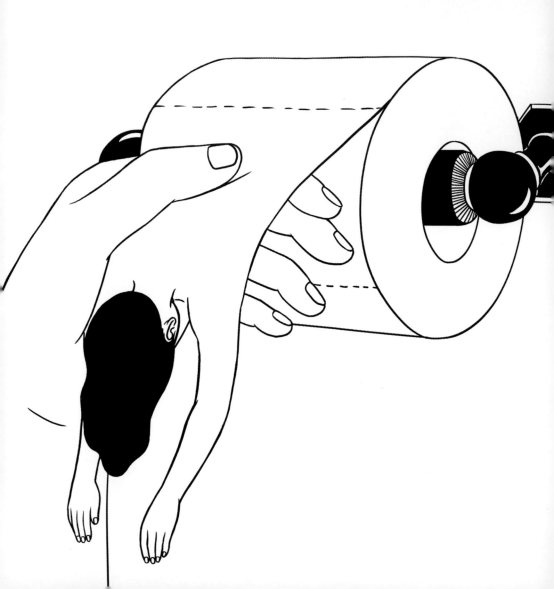

我掉淚然後被弄髒然後被丟棄。

無論何故，我總是被榨乾。
在特別艱難的日子，我連一根手指頭都動不了。

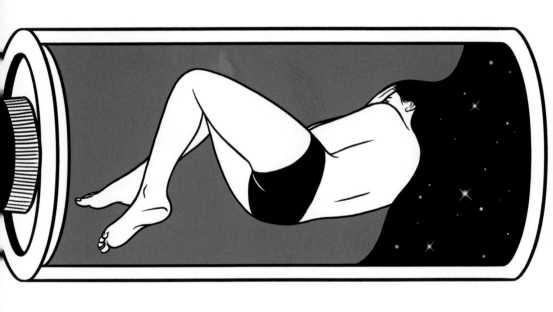

電量不足

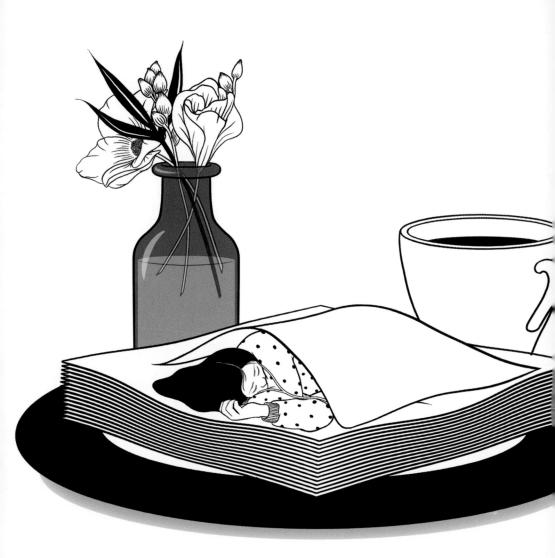

我沒有絲毫力氣或胃口。
每一天，未知的痛苦籠罩著我。

十九歲時，我並不知道那是什麼。

意外流淚。

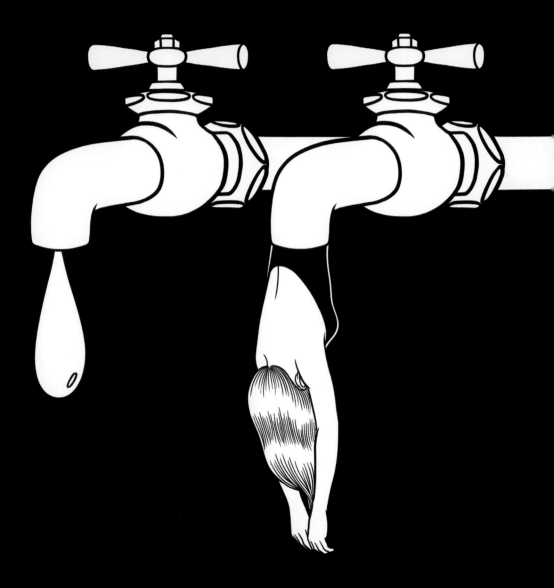

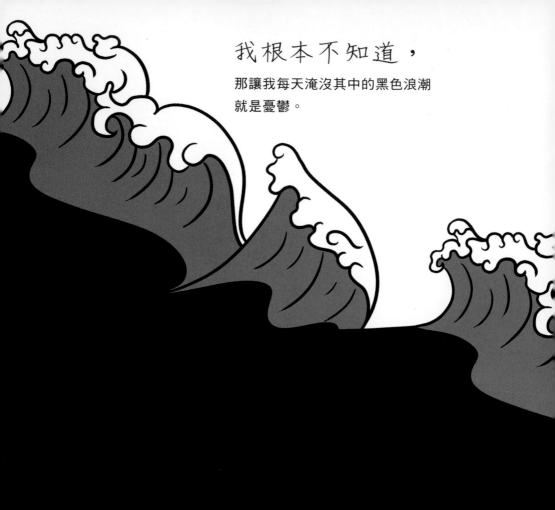

我根本不知道，

那讓我每天淹沒其中的黑色浪潮
就是憂鬱。

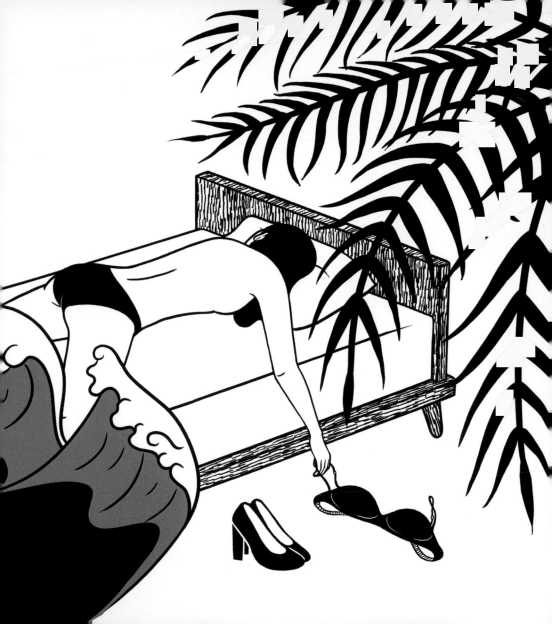

我藉著睡得更多來逃避。

因為當我睡著

任何想法都不會存在，痛苦也是。

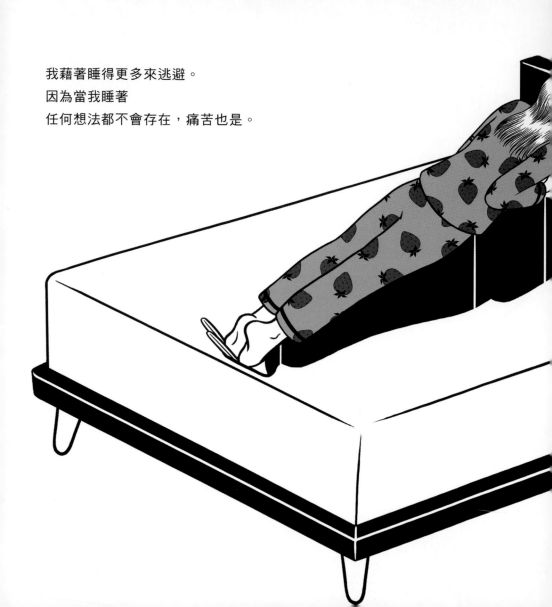

睡眠是我唯一的救贖

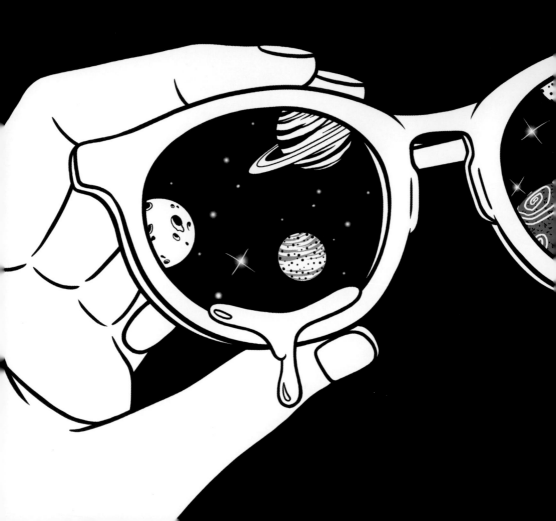

我哭著入睡
然後哭著醒來。

現實太嚇人。

逃離這場白日的噩夢

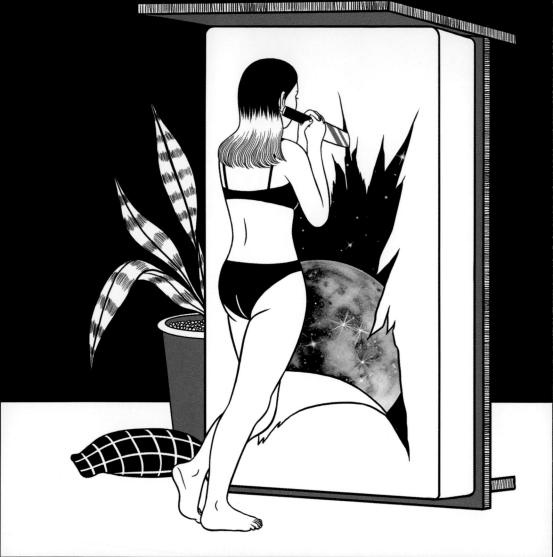

突然之間，就連夜晚也把我趕走——我再也睡不著。

嘗試入睡卻失敗所帶來的痛苦是截然不同的折磨。

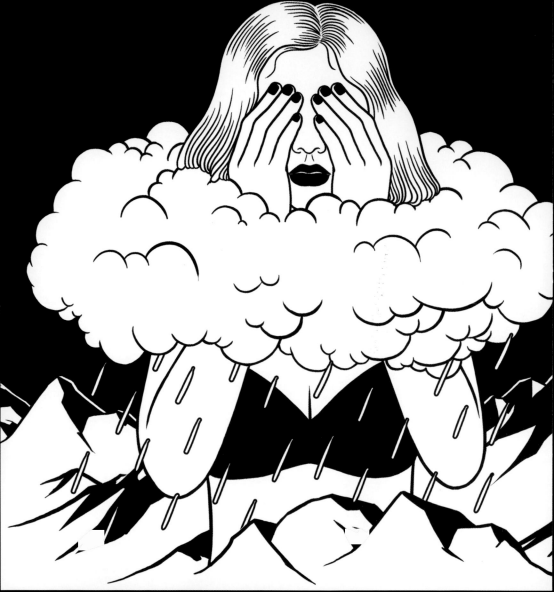

我不想再看見任何人。
我不想再說話。

反正不會有人懂我
比起承受無法溝通所帶來的痛苦
我寧願再也不發一語。

兩年過去。
我不說話。無論是對家人或任何人。

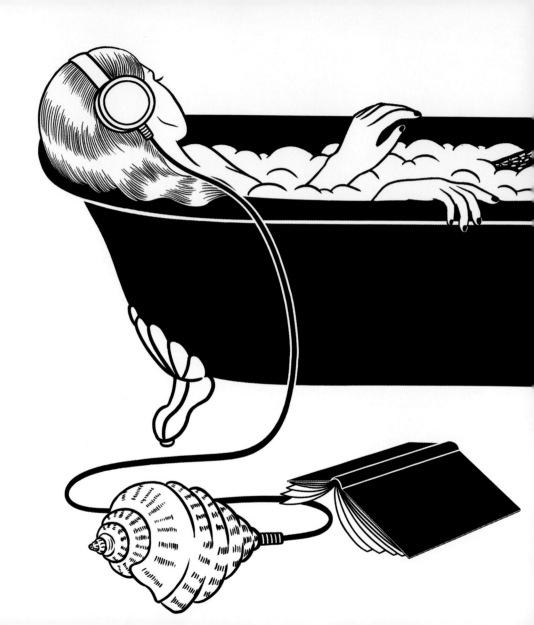

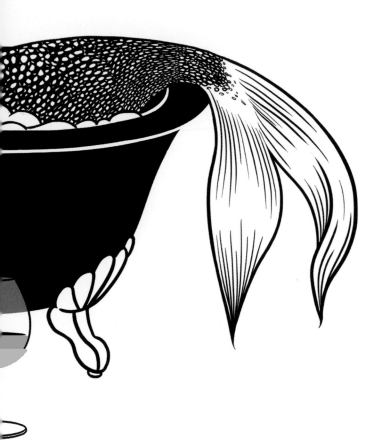

我不是人類。

我不知道生氣的當下
該做些什麼

我是個被動的人 —— 我對怒氣並不熟悉。
它在我體內悶燒，而後流成熱淚。

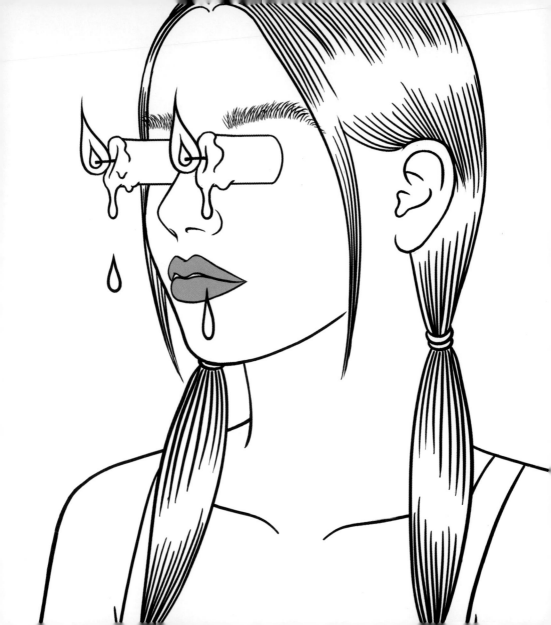

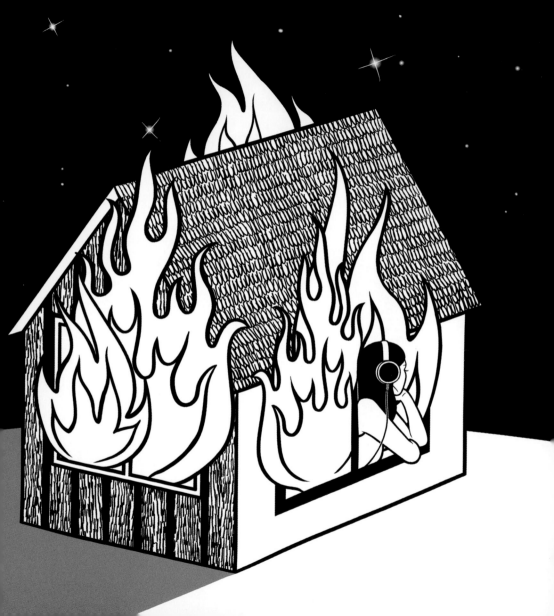

我無法輕易安憩的所在。
甚至連音樂都無法安慰我的所在。

家，該死的甜蜜的家

你告訴自己，你沒有安全感。
你洗腦自己，你已經身處一個固若金湯的角落
因此當最糟的事真的發生，你也早有預備
因為你原先就不開心。

這也太傻了吧？

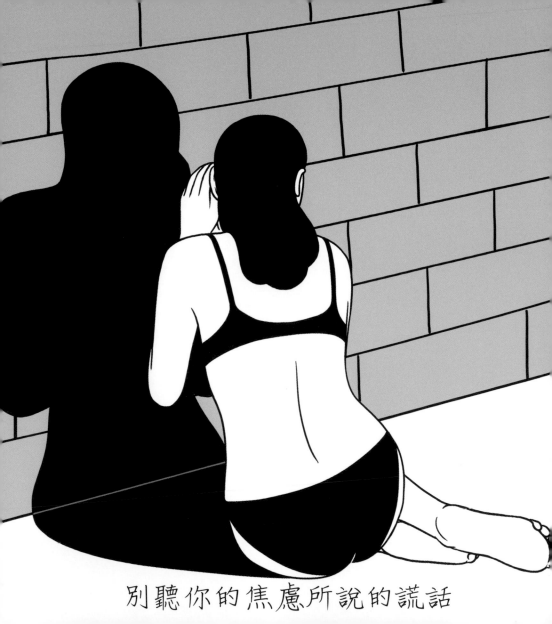

別聽你的焦慮所說的謊話

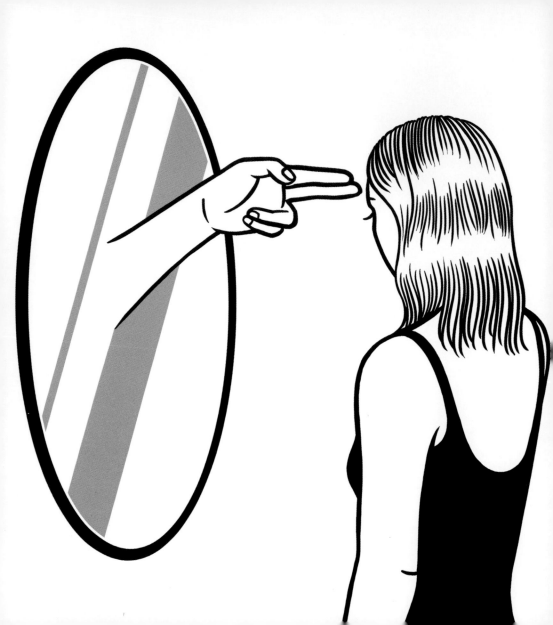

如果你真的這麼害怕自己活不下去，那就死吧。

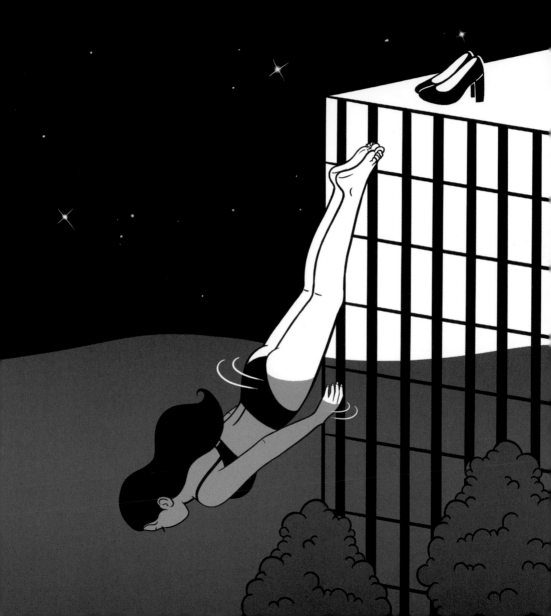

我攻擊自己

這會讓我越挫越勇，我以此為藉口
持續朝自己拉弓、射箭。

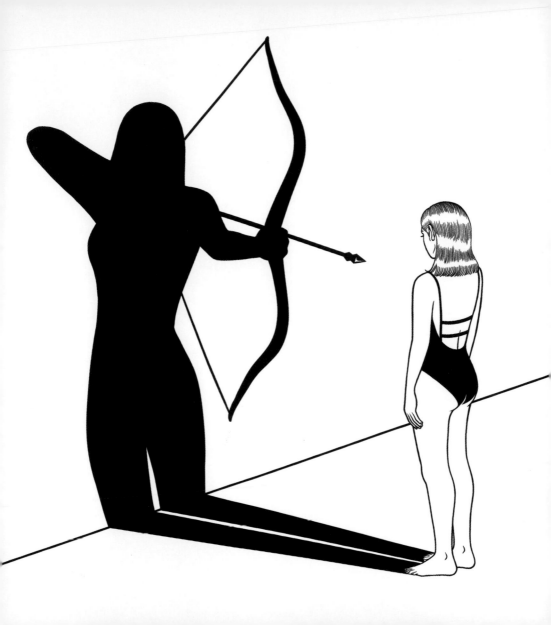

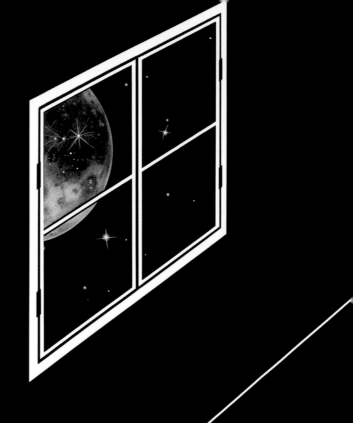

到頭來，我成了我自己的惡夢。

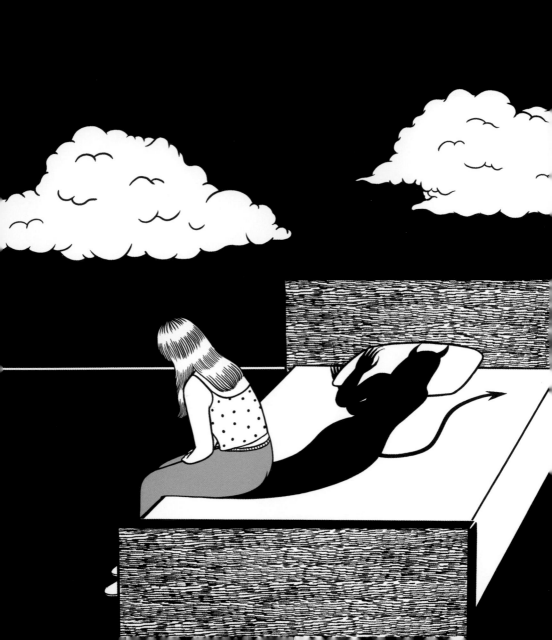

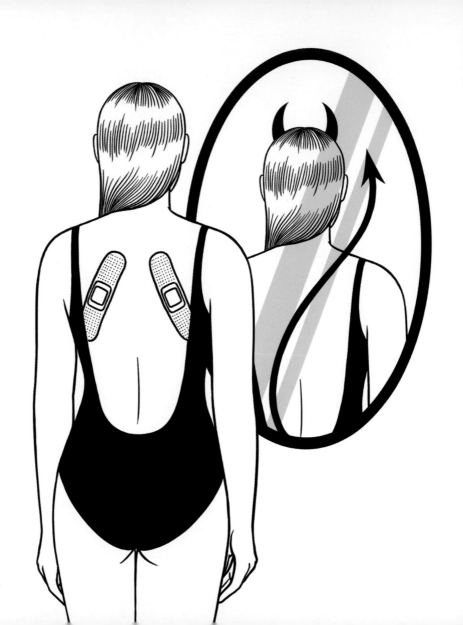

再努力一點，再拚命一點。
完全沒有人在意。

你為什麼要這樣？

痛苦使我蛻變

因為我對自己被砍成兩半感到自在。
因為我對此無比熟悉。

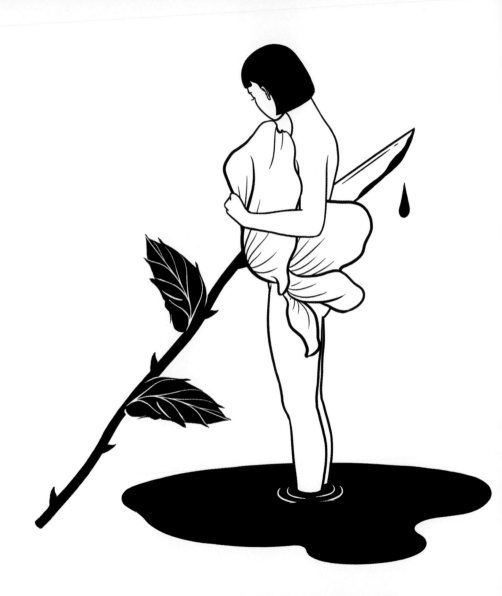

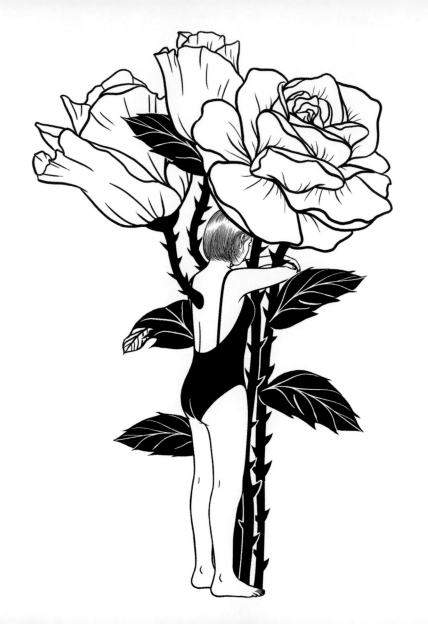

因為我一直都相信反覆被荊棘刺傷
會讓我變得更加強大。

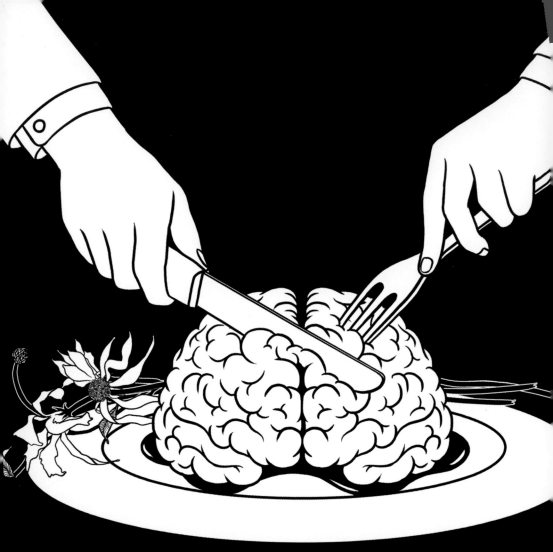

陷阱女王

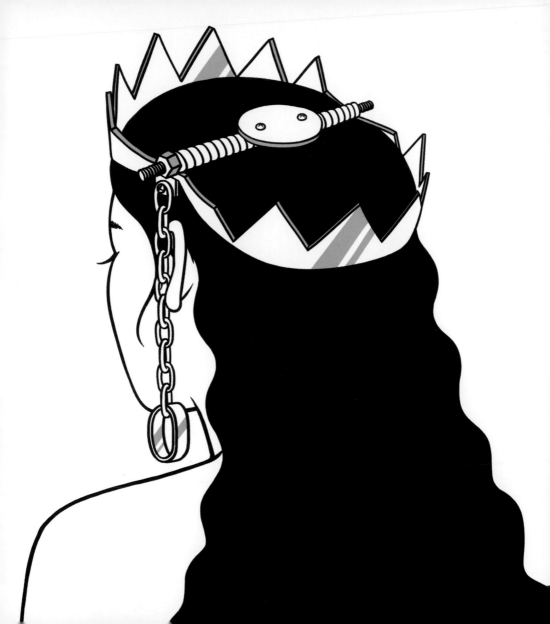

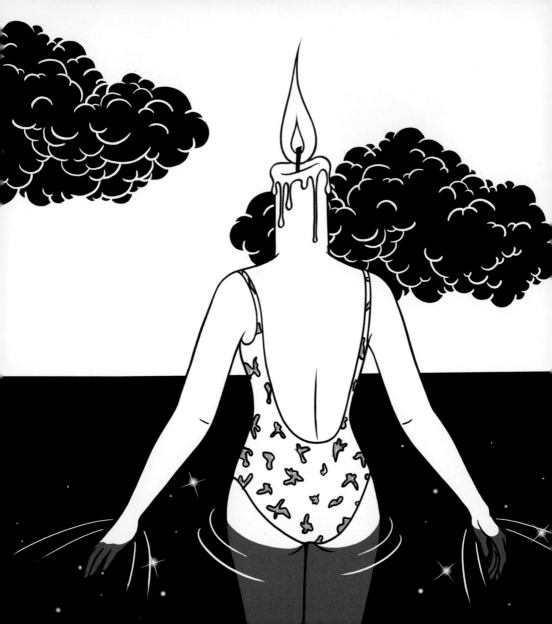

就算我落入海中而火焰冉冉升起

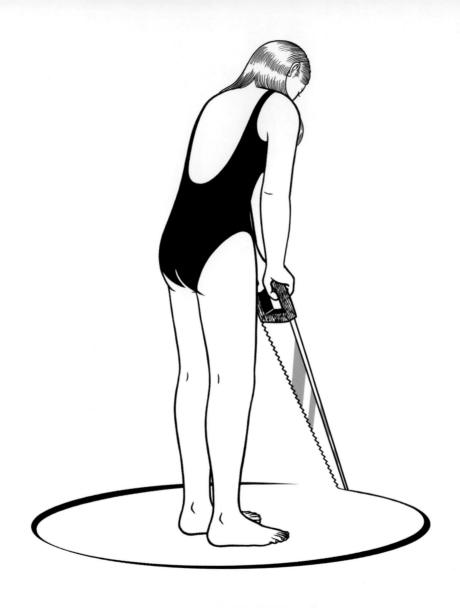

就算我落入無底洞

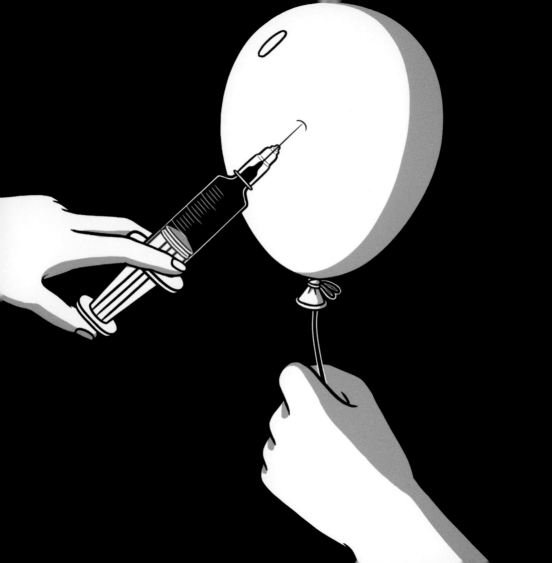

不，我不需要幫助。
你太過尖銳，治不好我。

我的傷口不斷癒合又裂開

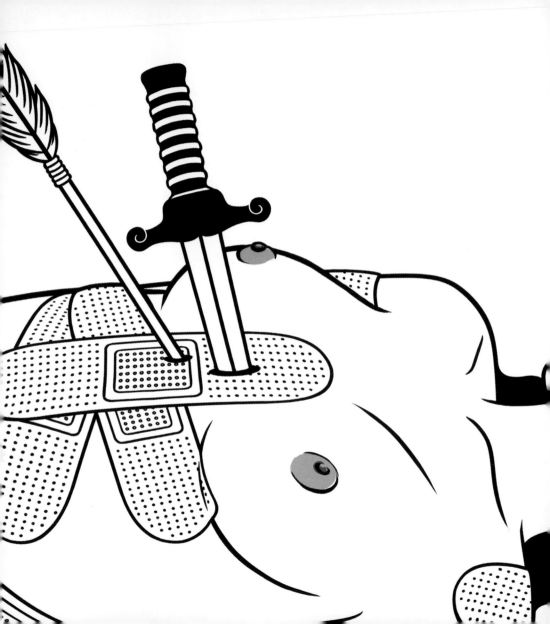

我習慣了

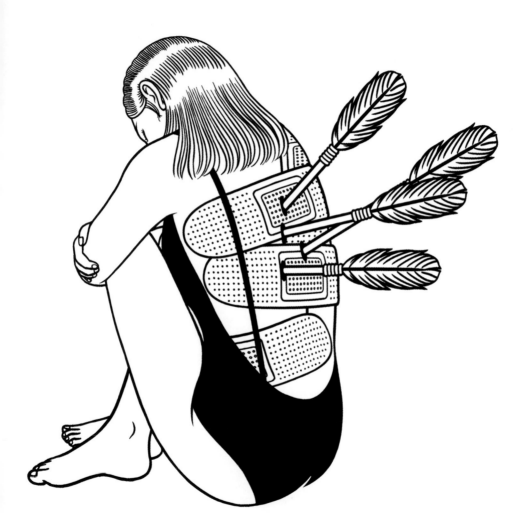

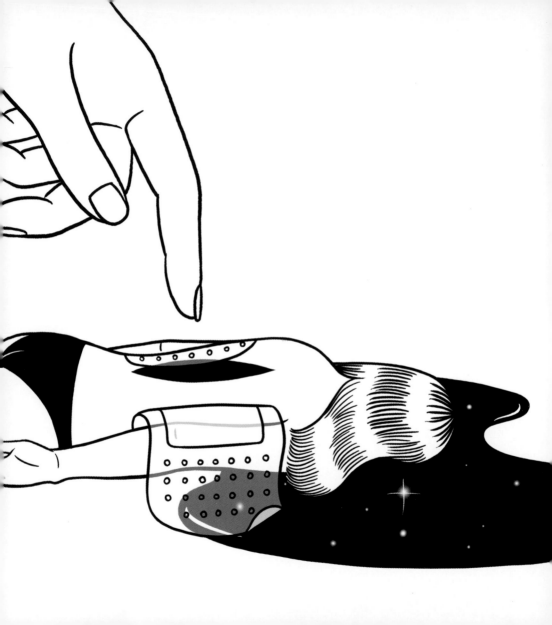

來自外在與內在，肉體和精神上的暴力——
我早已無能為力，但現在的我徹底被打敗。

我的創傷不是我的錯

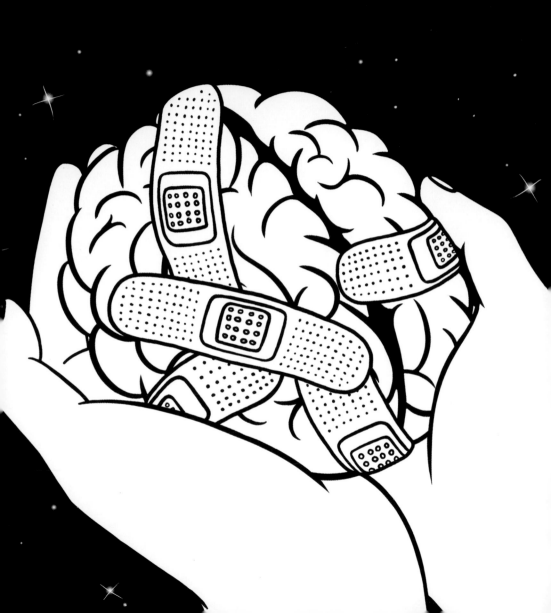

用言語形容會太過沉重。
用哭泣表達則太過傷心。

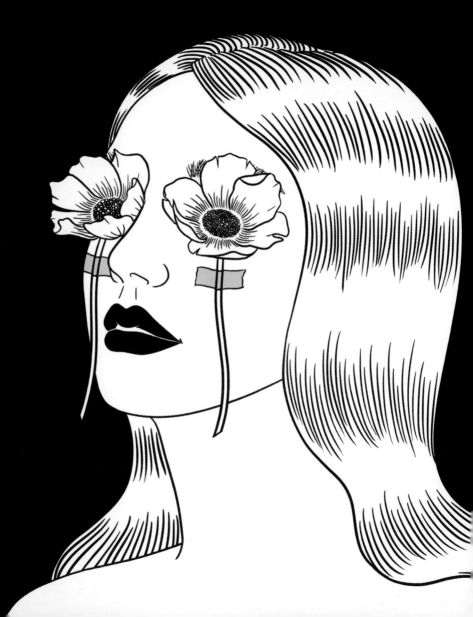

我開始不再抱持希望

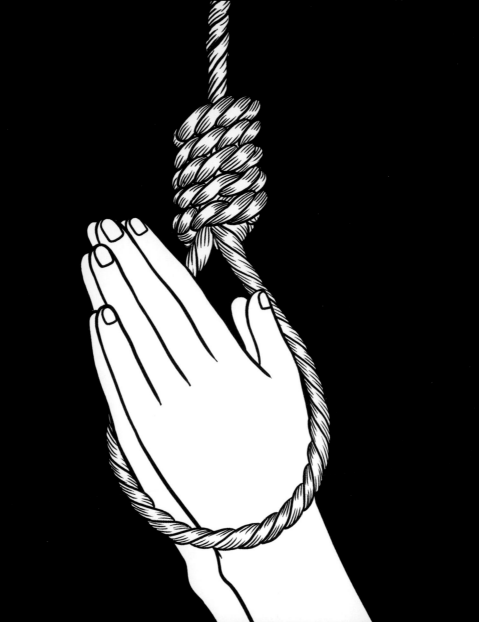

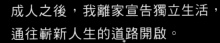

成人之後，我離家宣告獨立生活，
通往嶄新人生的道路開啟。

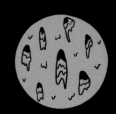

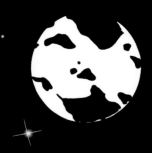

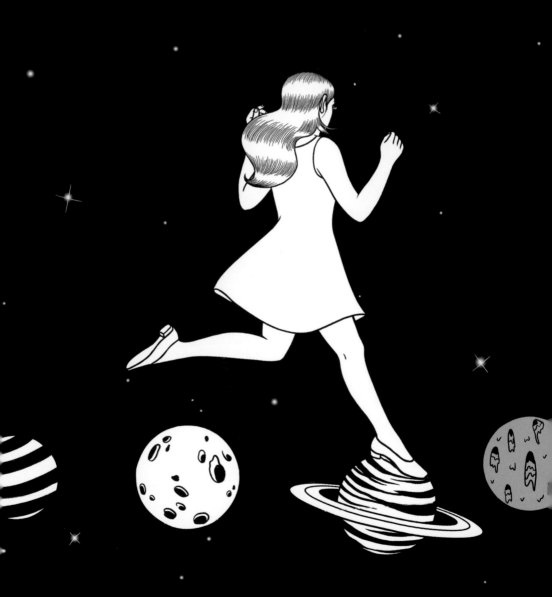

二十二歲

那個人能和我在一起，
即便如荊棘般刺傷我。

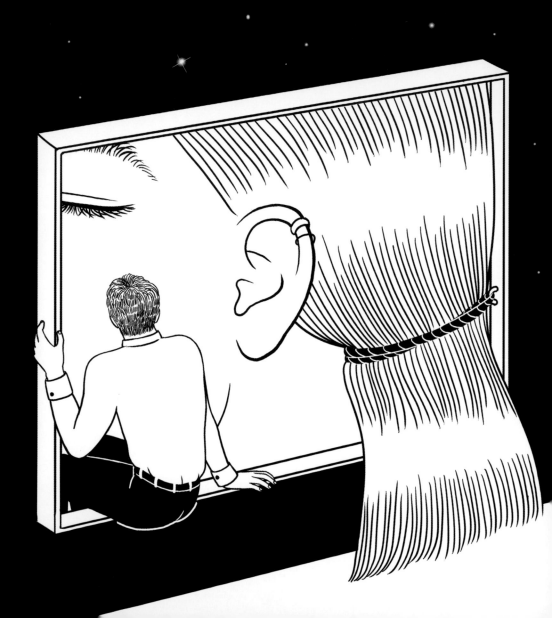

做了兼職工作的緣故，我漸漸重新開口說話。
我有了認識別人的機會。

我開始約會。

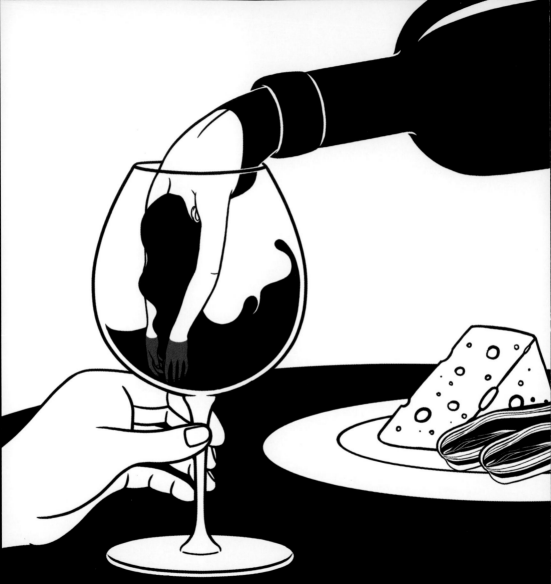

我遇見的每個人都內心空虛。
但他們自己好像不清楚，
這讓他們更加空虛。
對話毫無意義又浪費時間。

他們有些人想要和我有更進一步的關係
但我像是一隻蝸牛，我縮回我的殼裡。

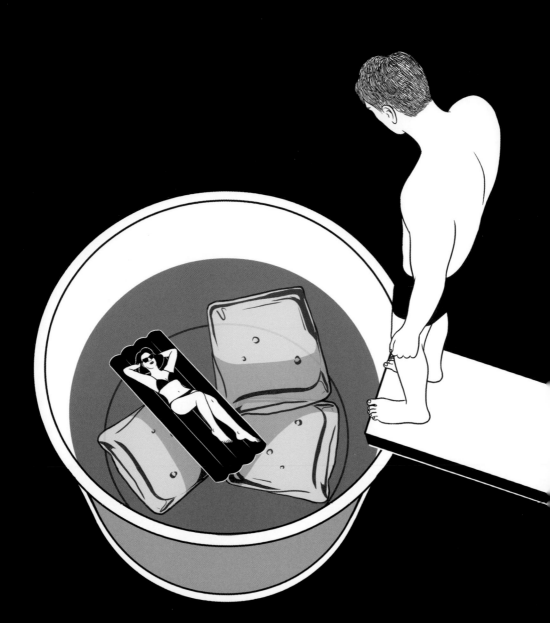

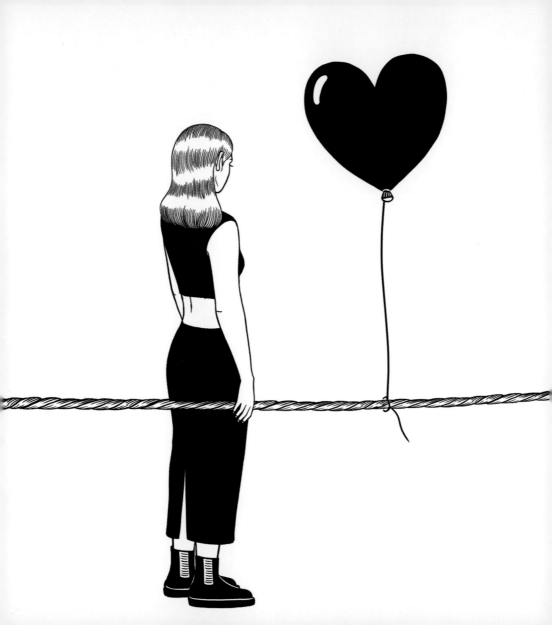

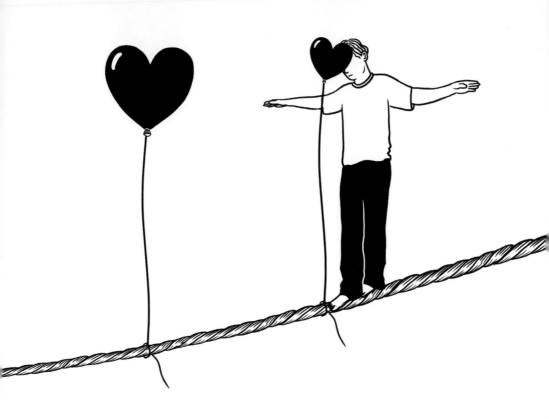

我習慣孤單一個人

我需要某個謹慎而溫柔的人。
我等待某個不會試圖改變我的人。

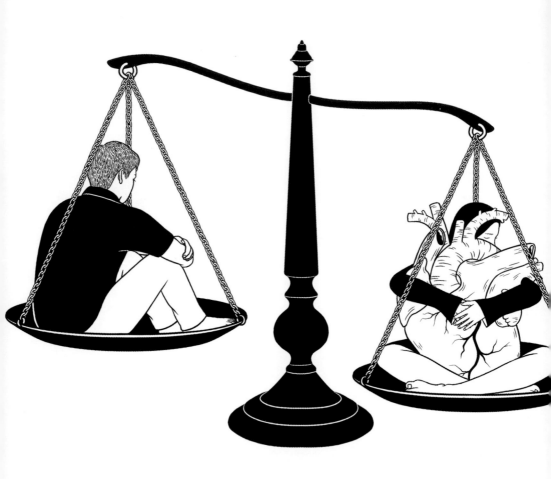

不會要我改變重心的人。

我很容易墜入情網

因為我太努力去愛。

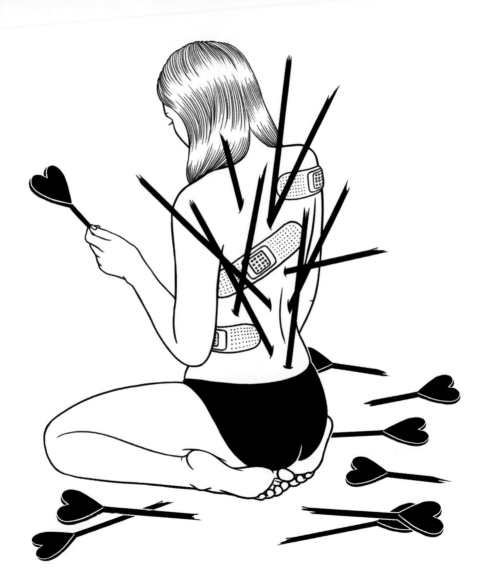

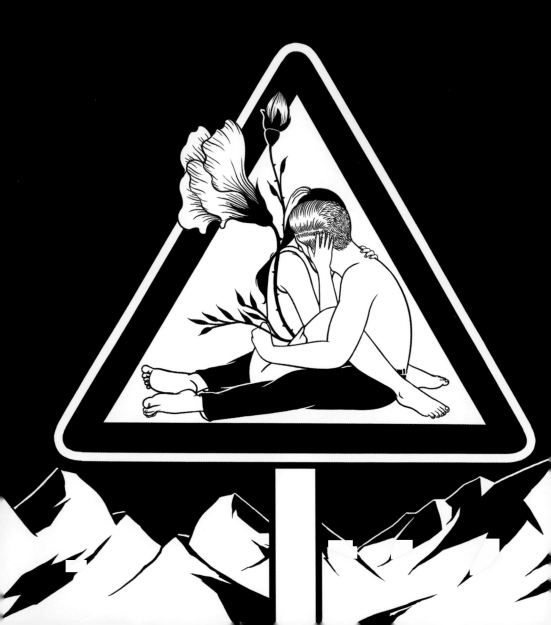

即便如此，我不考驗我的心
也不讓它陷入危境，因為我知道我會束手無策。

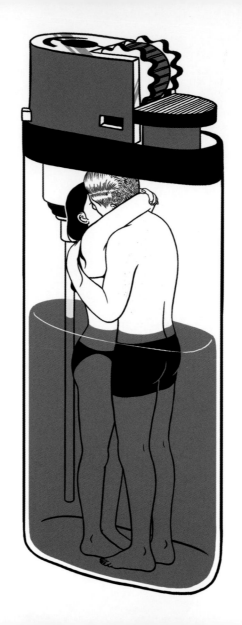

一道火光點亮

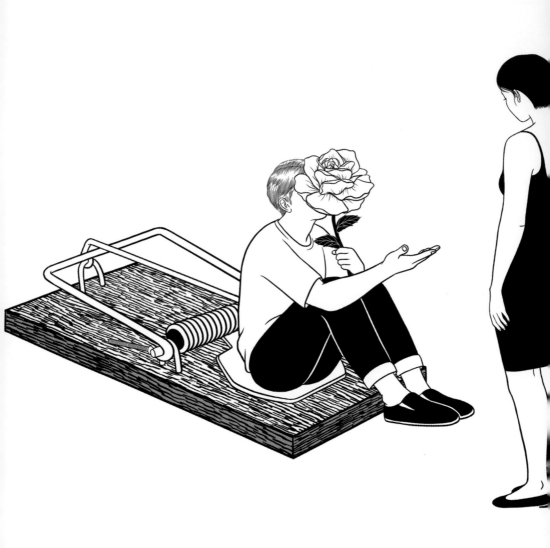

讓我看看你藏在花朵後的表情。

我會掉入你的陷阱嗎？

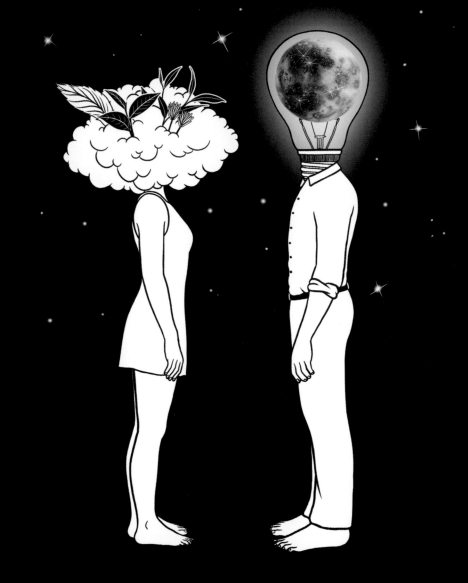

但後來，愛做夢的人和愛思考的人相遇。

我可以邀請你來到我的夢裡嗎？我現在是你思緒中的一部分嗎？

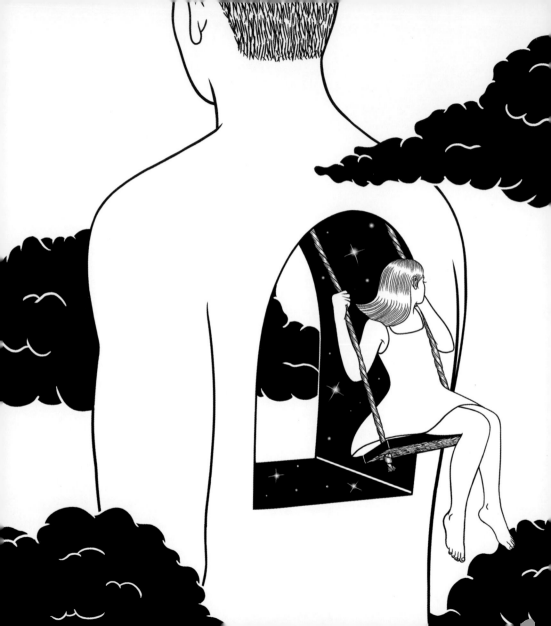

我的感情無數次來回擺盪
然而是我自己選擇跟隨你的情緒波動。

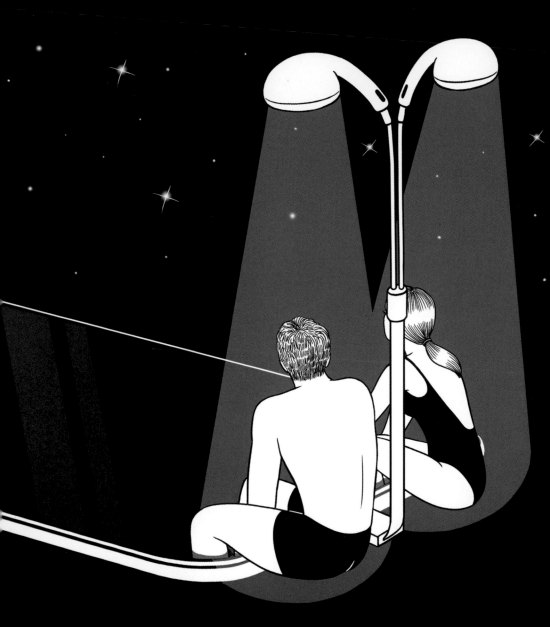

我們喜歡一起聽音樂

當我聽你要我聽聽看的歌
我感覺我們在一起看星星的時候變得更無所畏懼了。

更深入彼此。

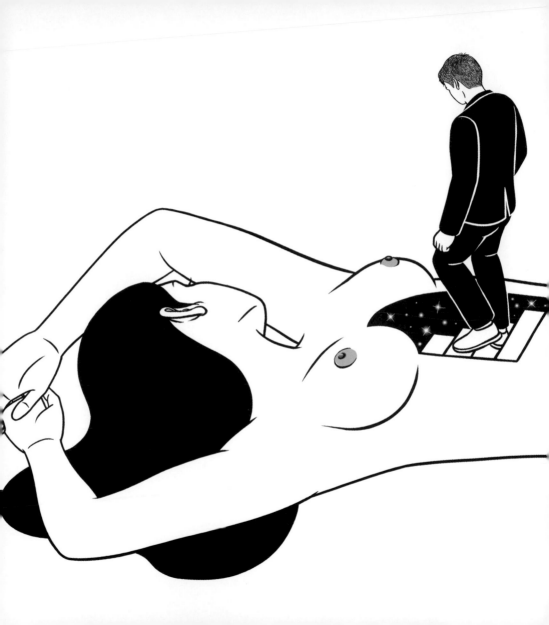

我想看你的陰影。
給我看你所有的黑暗面。

我準備好了

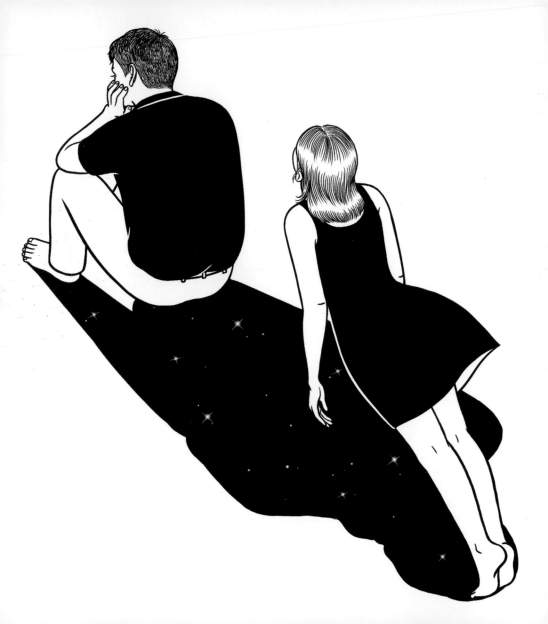

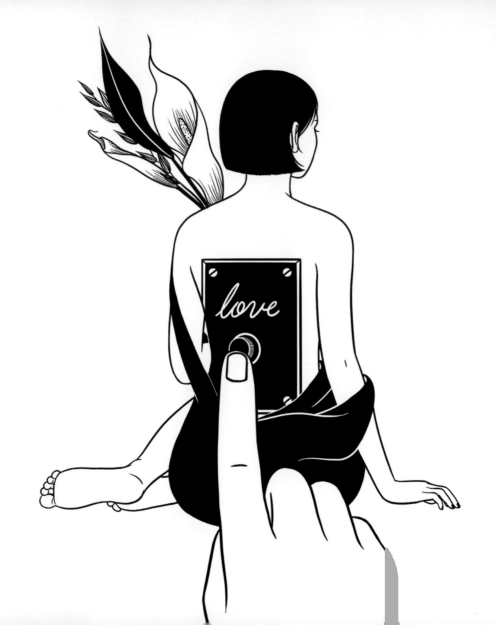

讓我心動。

我等待你的回覆
雙眼開開合合。
你並非那種會馬上回覆的人
有時候我會等到都睡著了

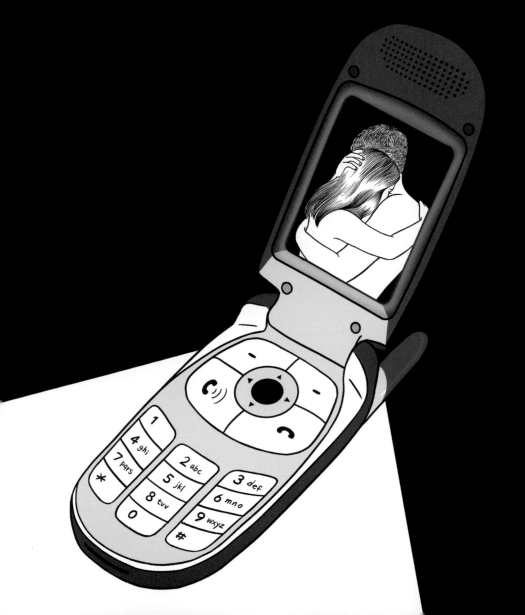

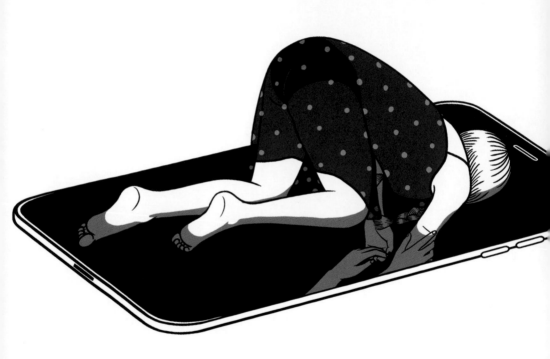

我 想 你

有時候你沒回覆
我會守在電話旁等待
因為我不想擾亂你的世界。

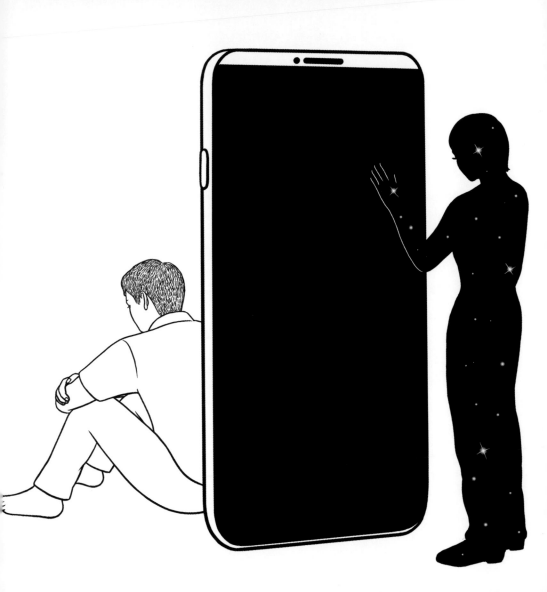

你的聲音落下。

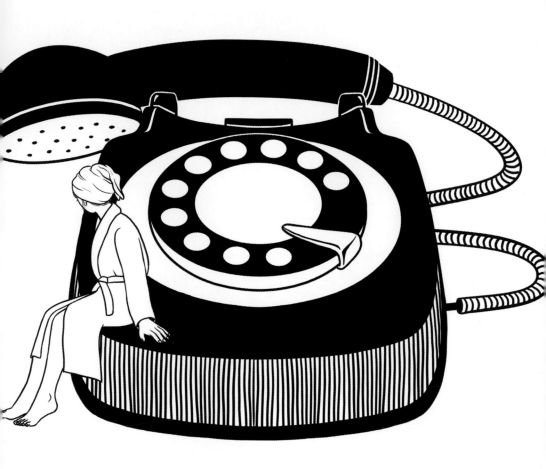

有時候我會等到生氣。

如果我令你心花怒放
就拿出你的心給我看！

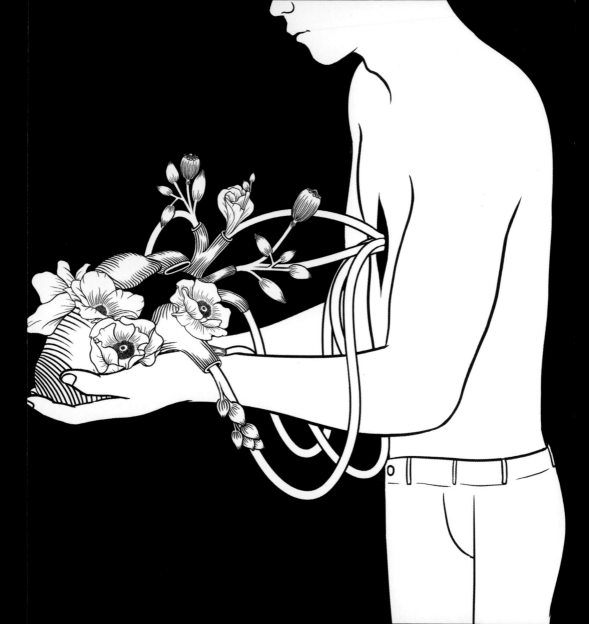

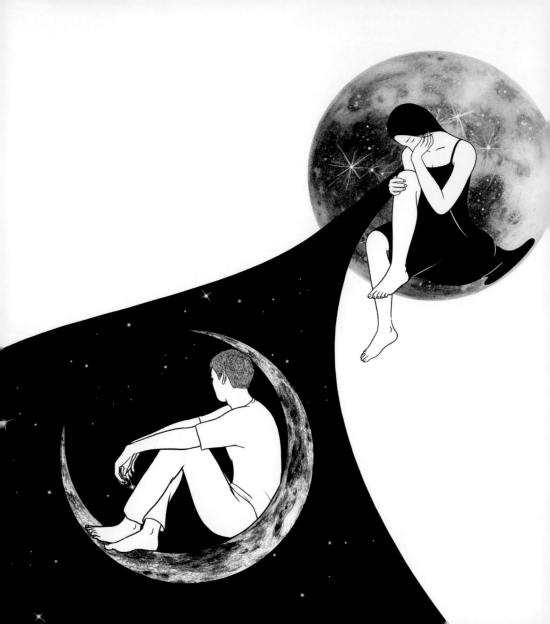

兩顆月亮

想到自己繞著你轉，我就心煩意亂。
我好氣自己只看著你並想著你。
我只是一直繞著你轉。這真的是愛嗎？

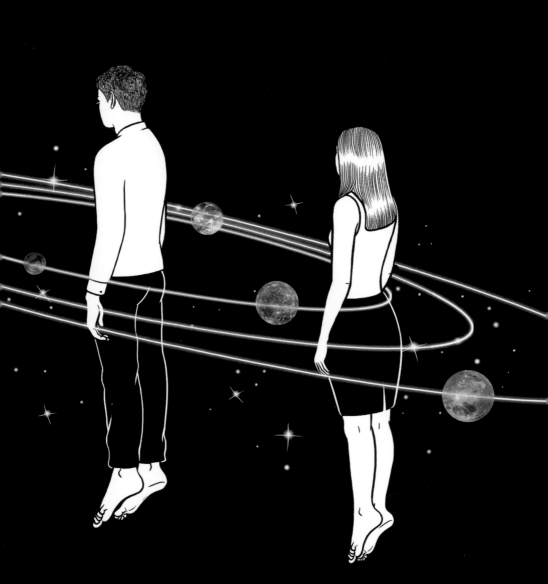

這就是愛嗎？

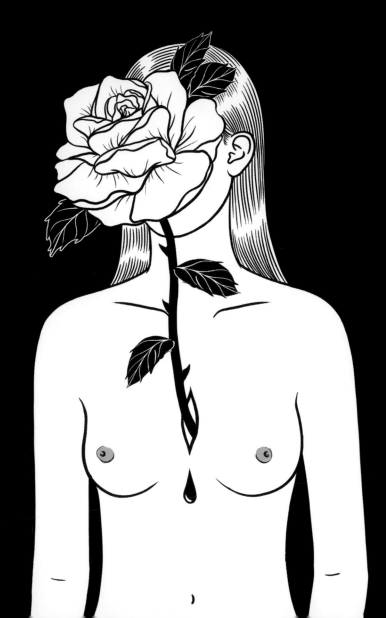

現實生活中沒有甜蜜的童話故事，
所以我們的關係也不會是童話故事。

或許小美人魚只是生魚片。

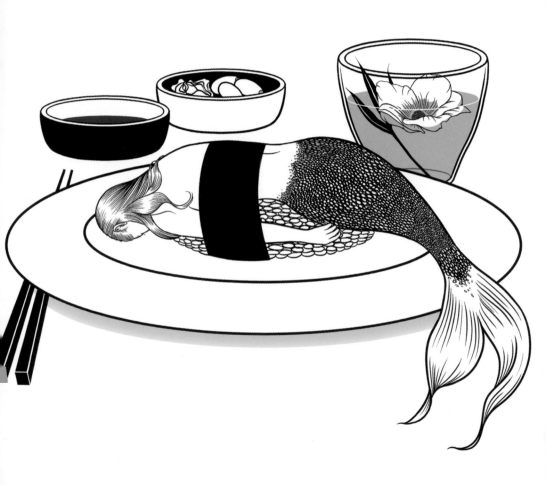

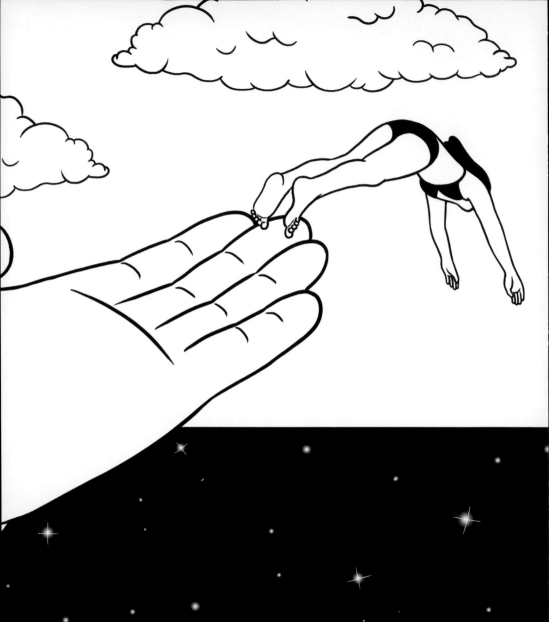

我要離開你去愛我自己。

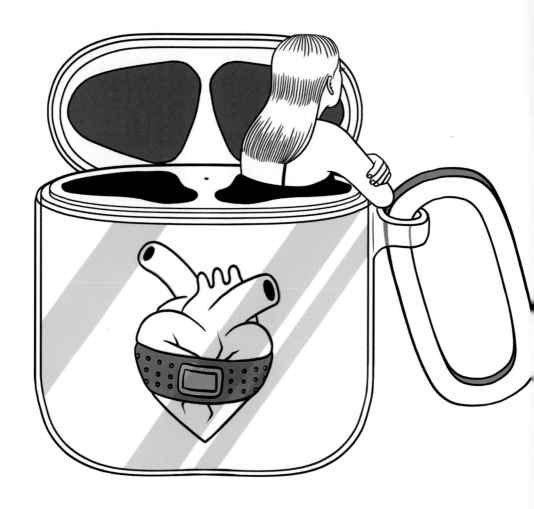

我曾以為成為我們意味著失去自己
但不再是我們之後，我贏得什麼？

我們只是一段回憶

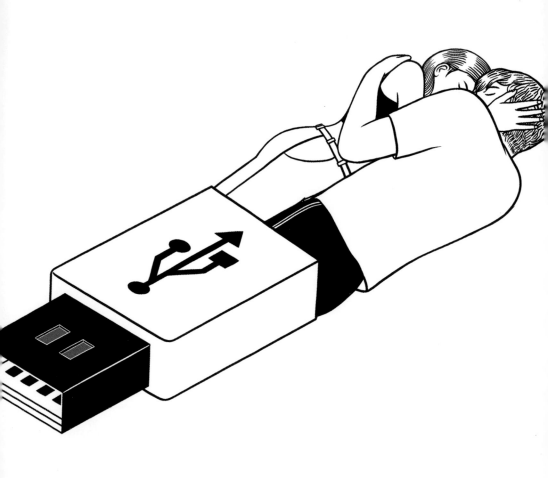

我不想成為記得一切的那個人。
因為我很憤怒
我希望成為那個被記得的人。

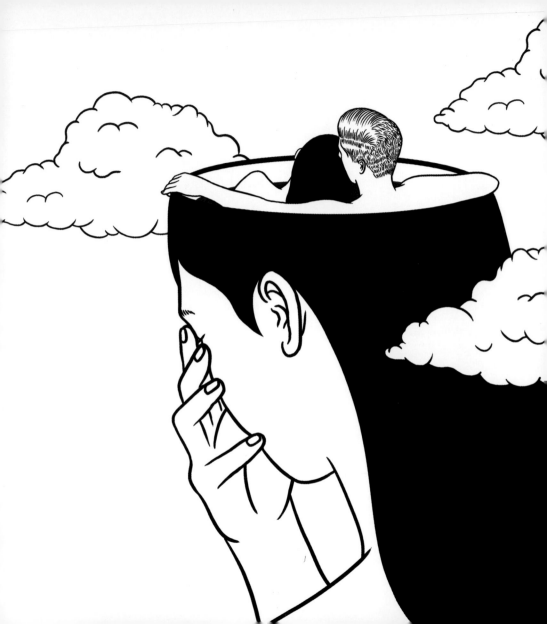

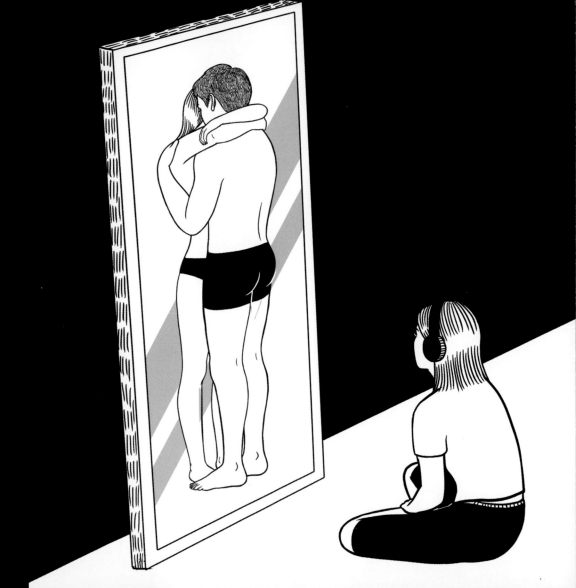

你震撼了我的心

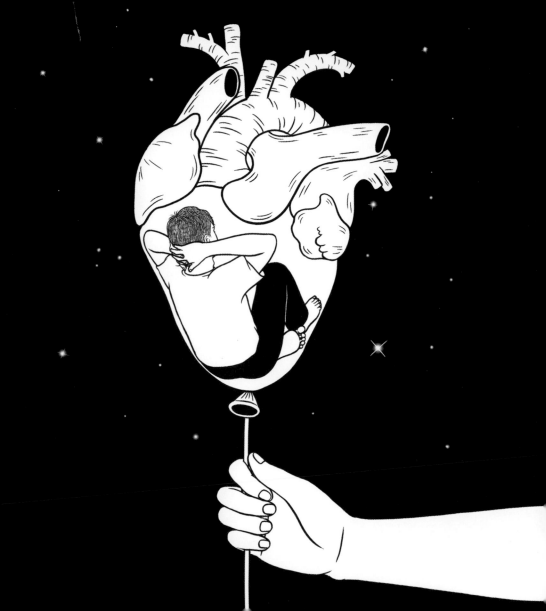

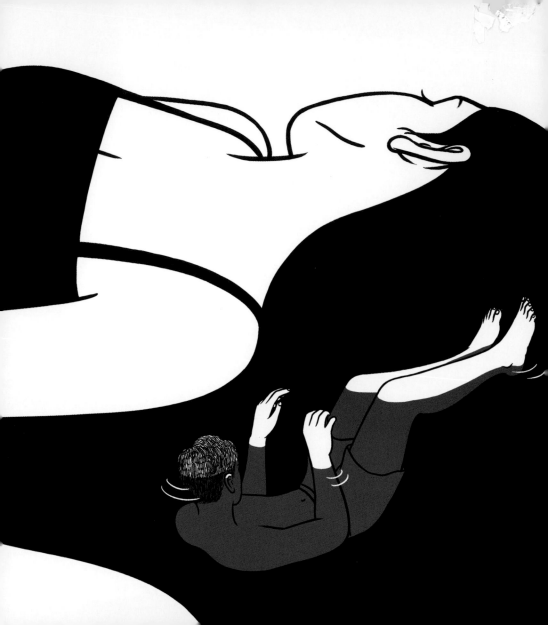

即便在我睡得最沉時，你仍對我表達愛。

我恨你恨到哭了出來。

我想你，也好氣自己想你。

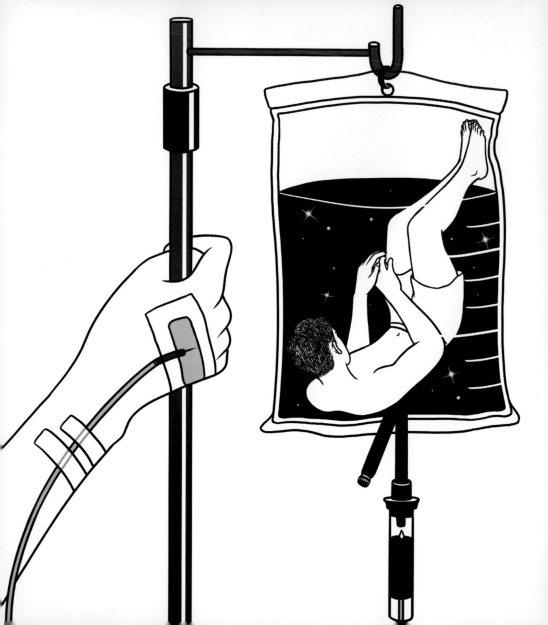

相思病。

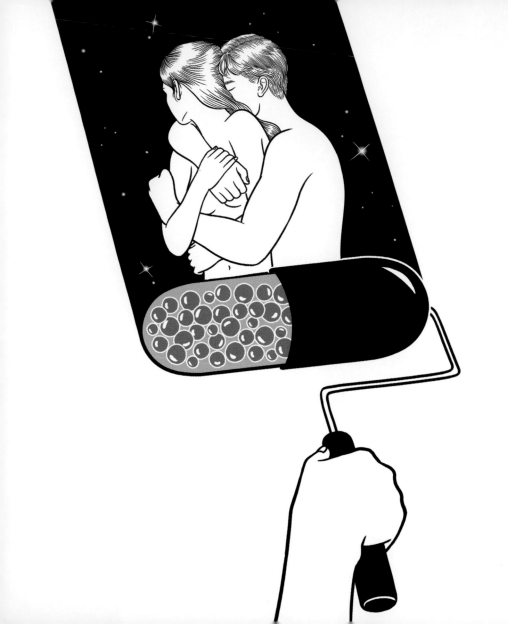

幻想藥。

我為什麼曾經為你傾倒？

不──我仍舊為你傾心。

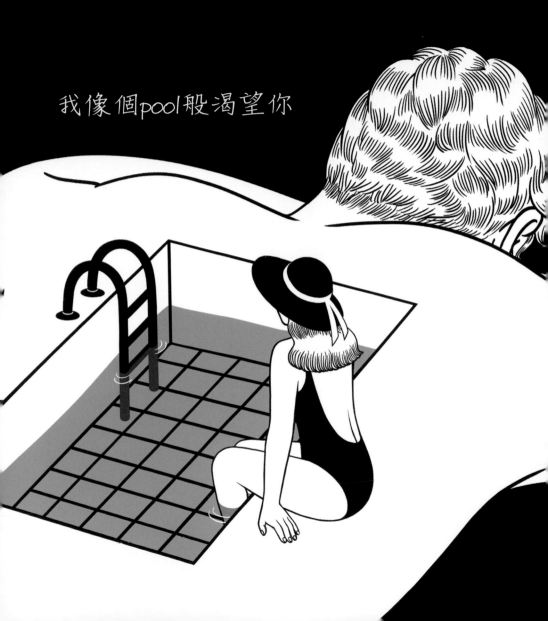

你是我最喜歡的一首歌。

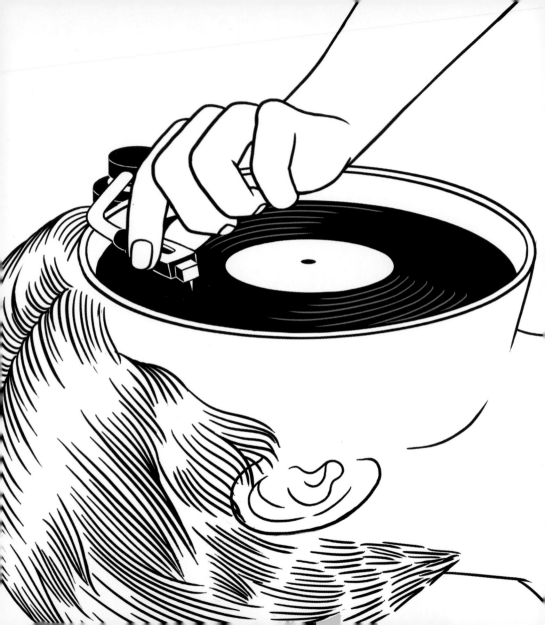

如果你抱緊我，
或許，我倆之間，我們能夠讓彼此升溫。

或許我們可以讓我倆之間的熱度
從僅僅微熱變成滾燙。

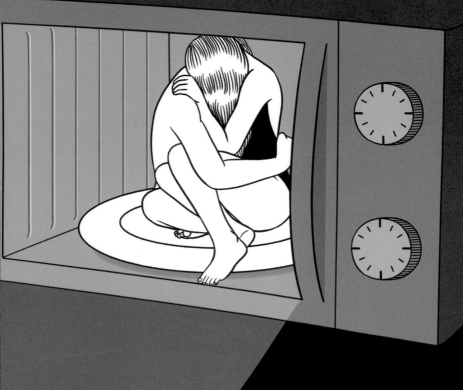

純愛

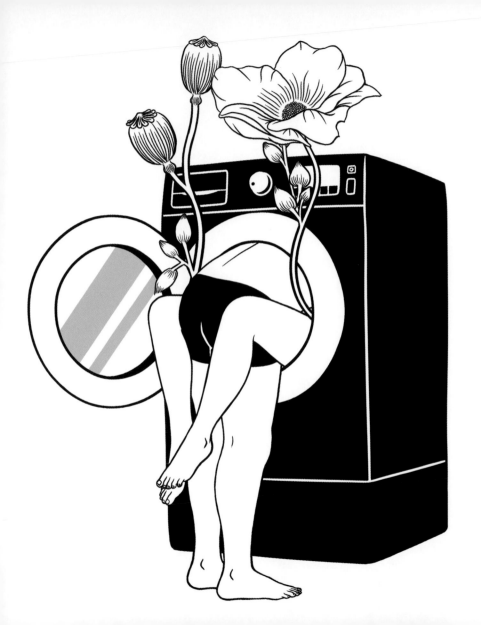

我還是想寫下

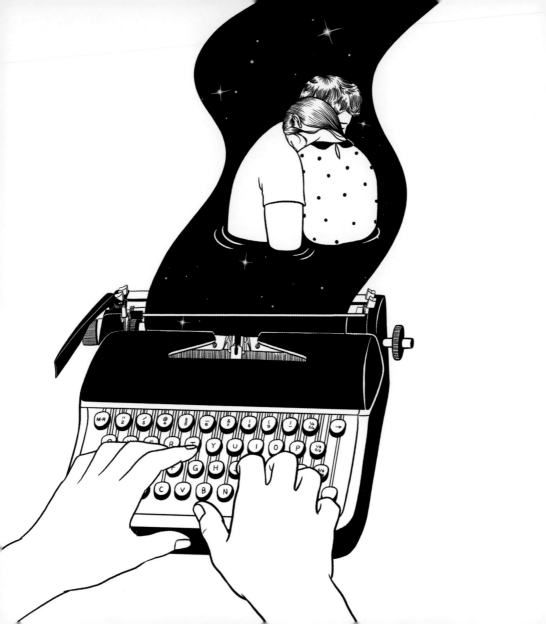

關於我們的故事。

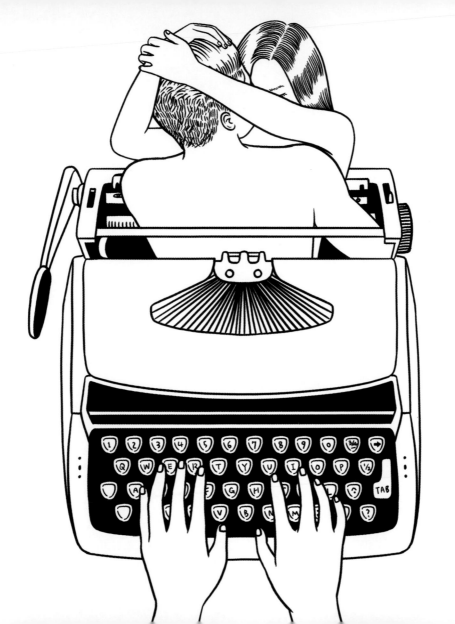

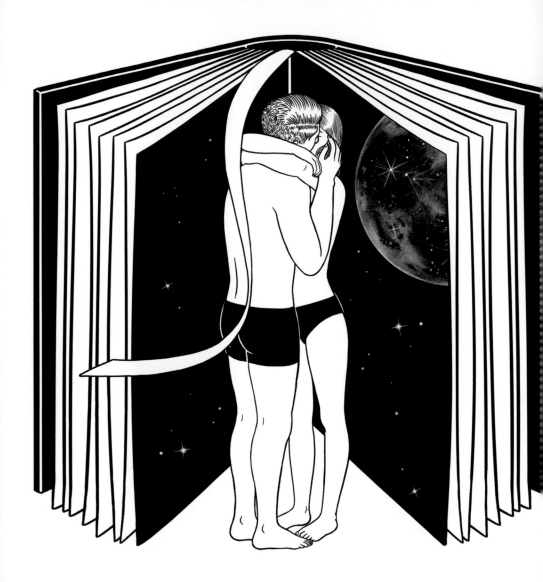

我們是現在進行式。

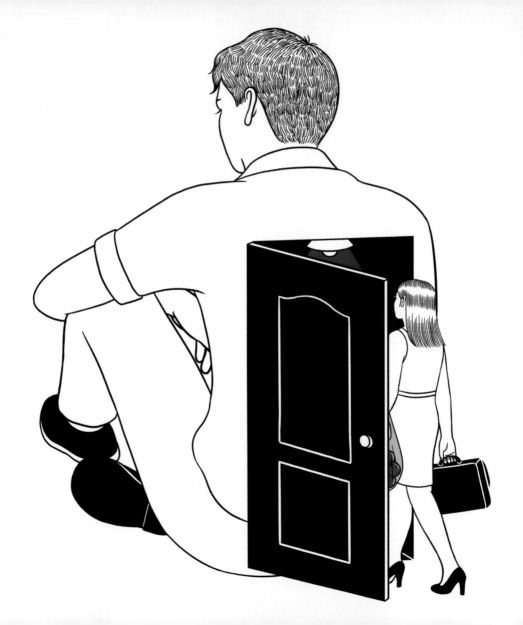

你就是我的家

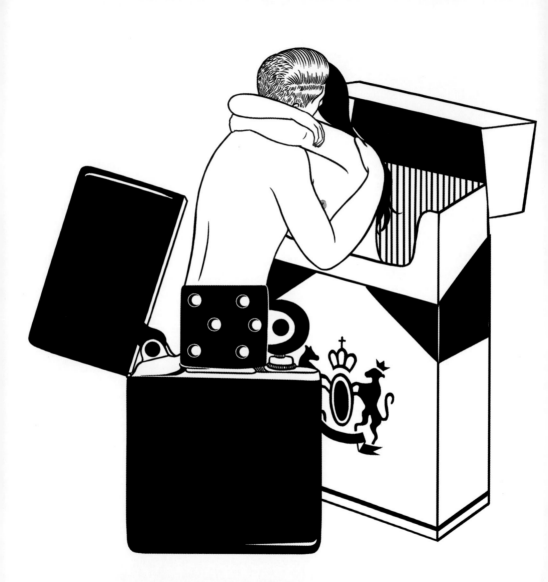

我們是注定要──不，是必須要在一起的兩個人。

和我一起飛翔。

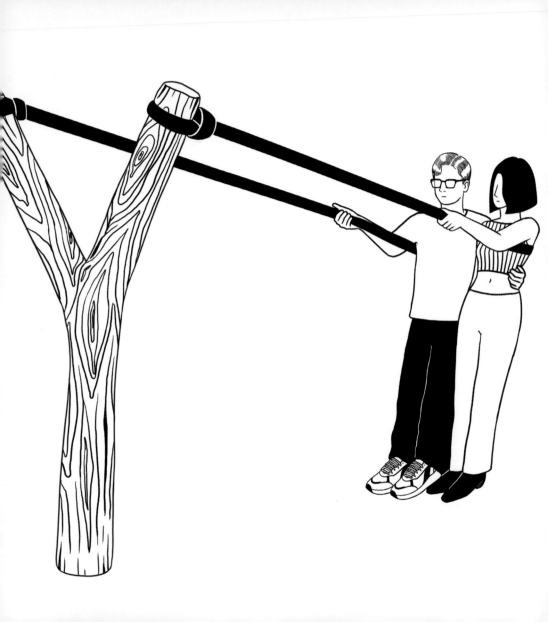

我能夠預見我們美麗地生長為各自獨有的模樣。

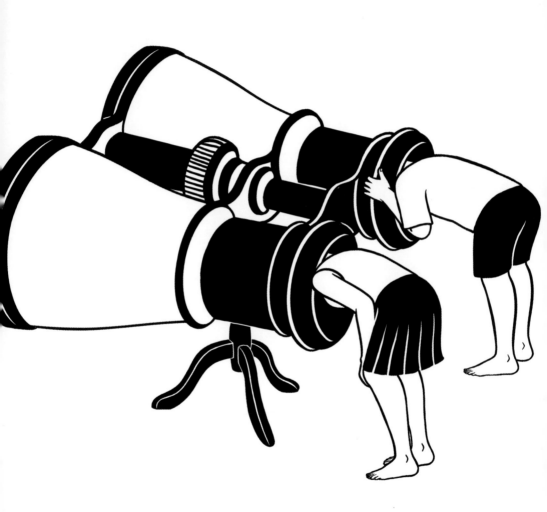

一起成長

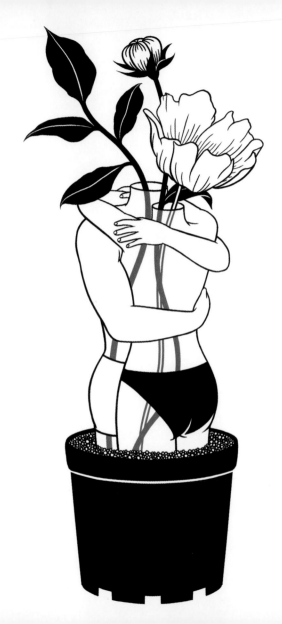

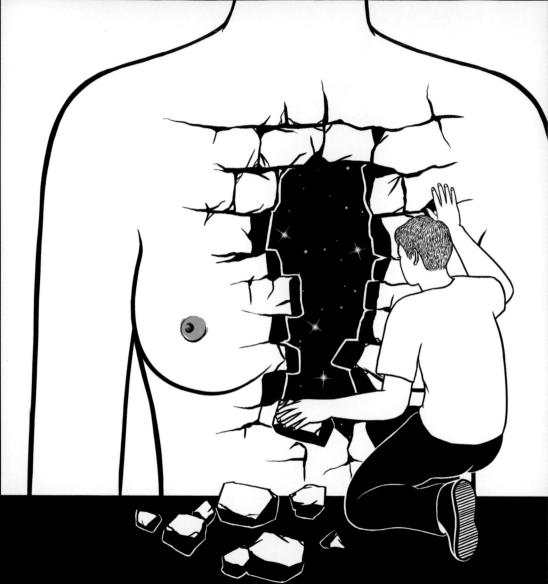

你治癒我破碎的自我。

成為我的天使

你奪走我的翅膀，贈與我光環。

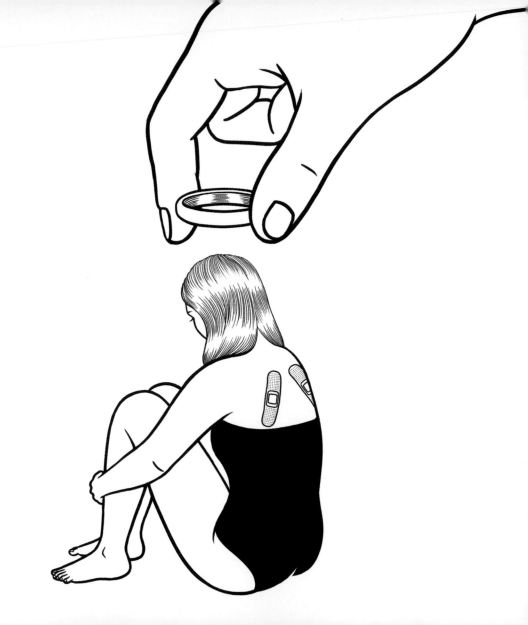

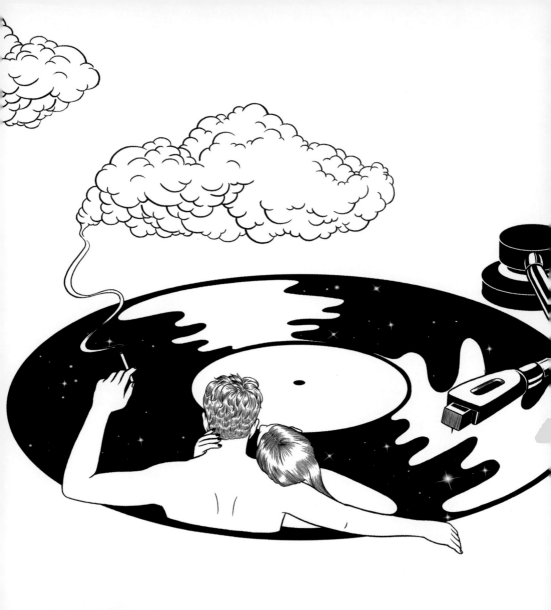

沉浸於戀愛。

我在二十二歲時遇見你
而在整整十年之後，我們結婚了。

優美的鋼琴聲響起
人們慶祝我倆在那天成為一體。

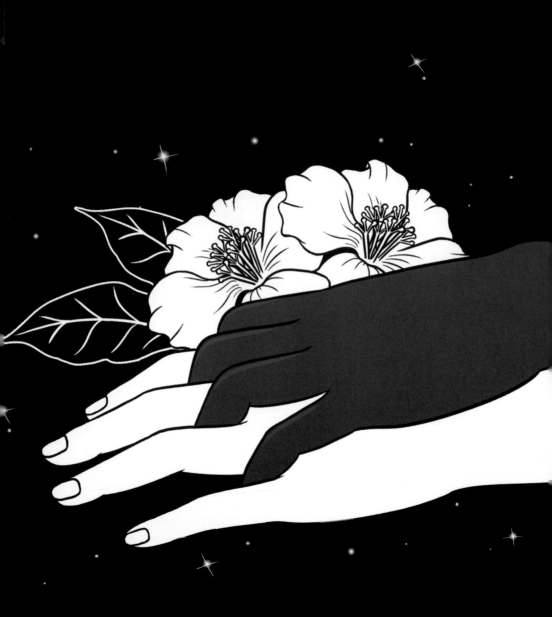

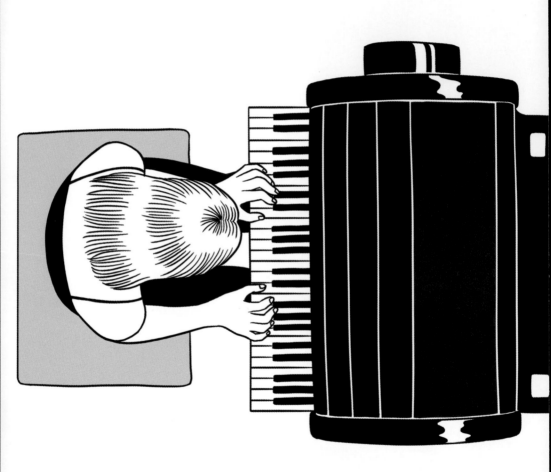

回憶之歌。

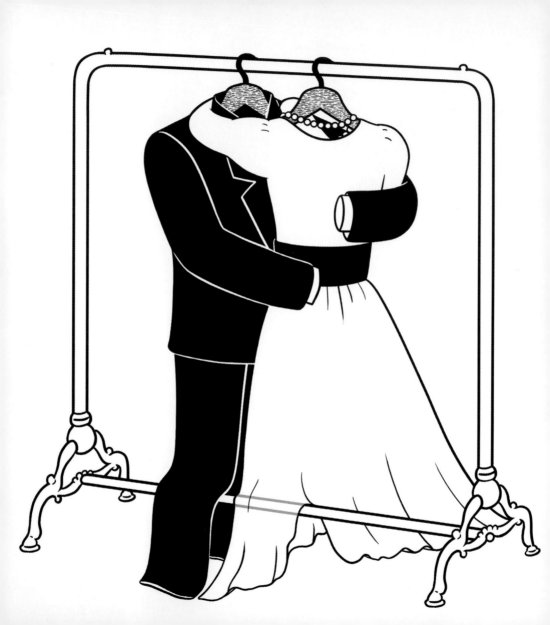

那一天，我們穿上漂亮的衣裳。

和你緊緊相依

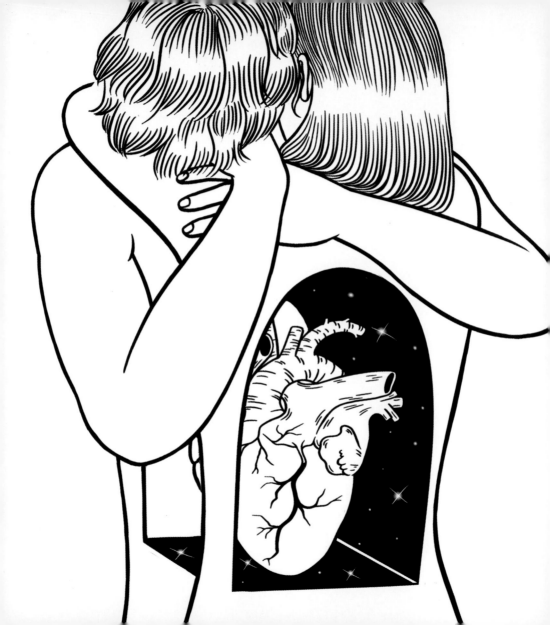

完美的愛。

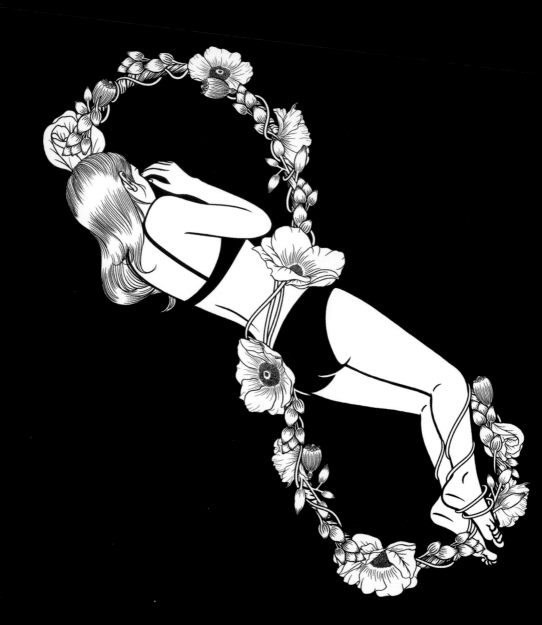

愛無極限。

超乎想像的星球

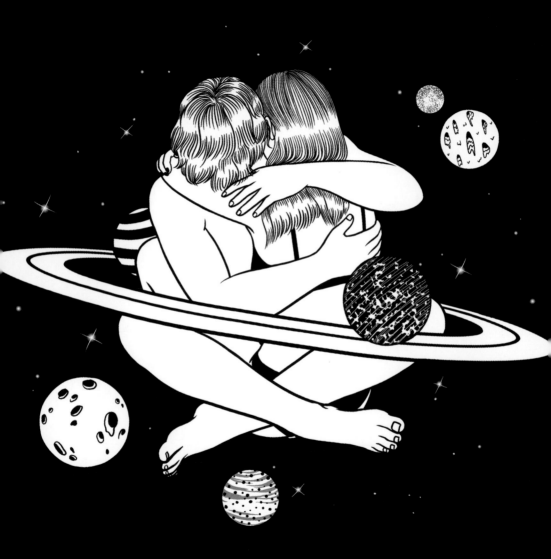

二十六歲

我沒辦法活得像自己，所以我逃跑

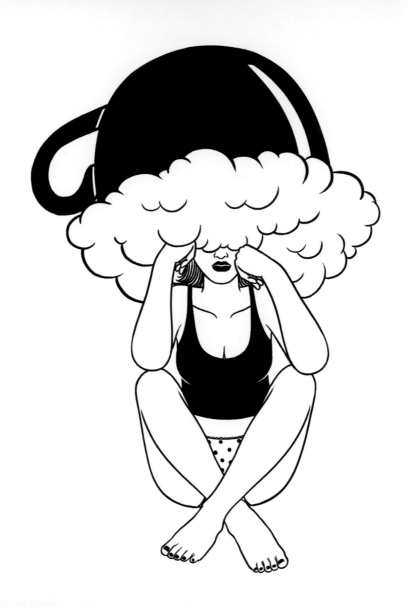

我夢到我是個藝術家

我發現沒有人和我有相同的人生步調。
我為什麼還要認為現在開始追夢已經太遲？

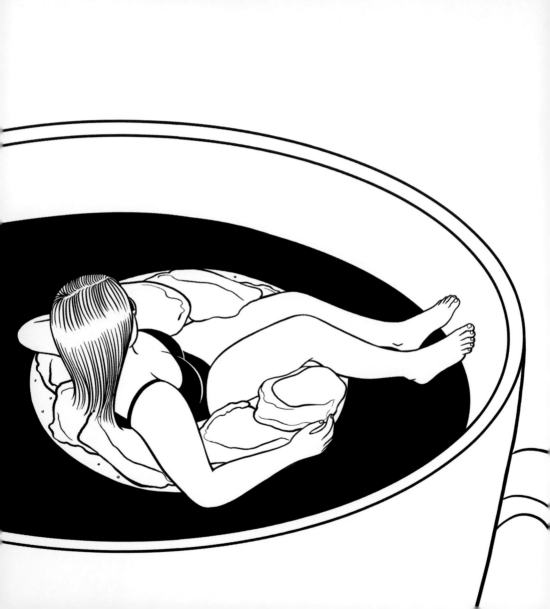

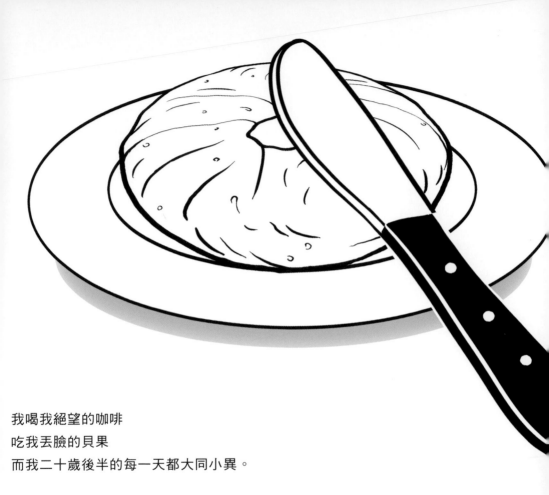

我喝我絕望的咖啡

吃我丟臉的貝果

而我二十歲後半的每一天都大同小異。

糟糕的早晨

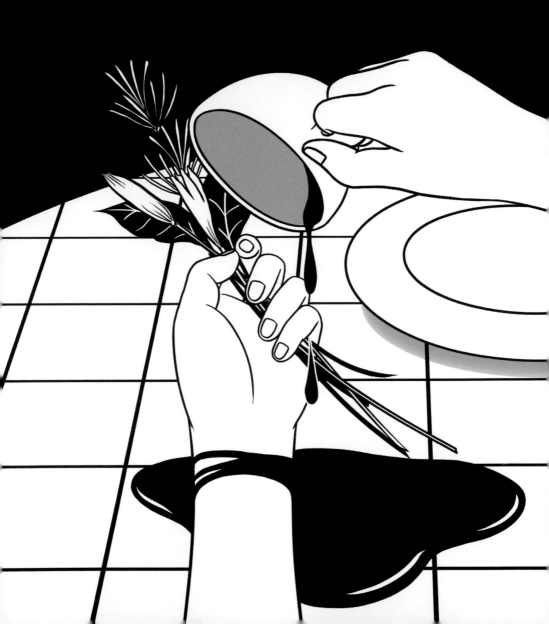

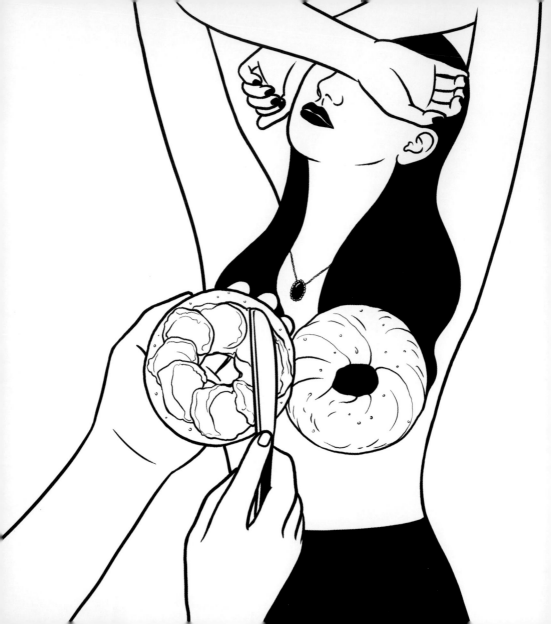

奶油乳酪貝果。

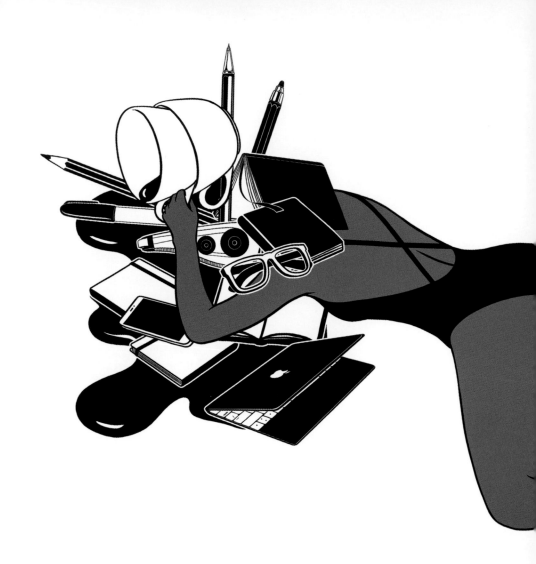

星 期 一 就 是 很 糟

一成不變的行程，依舊死氣沉沉的生活，
一個無法被打破、充滿惡的循環。

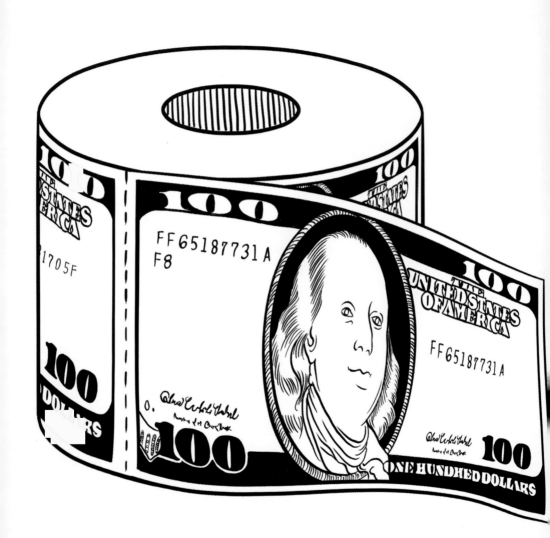

什麼是財富？

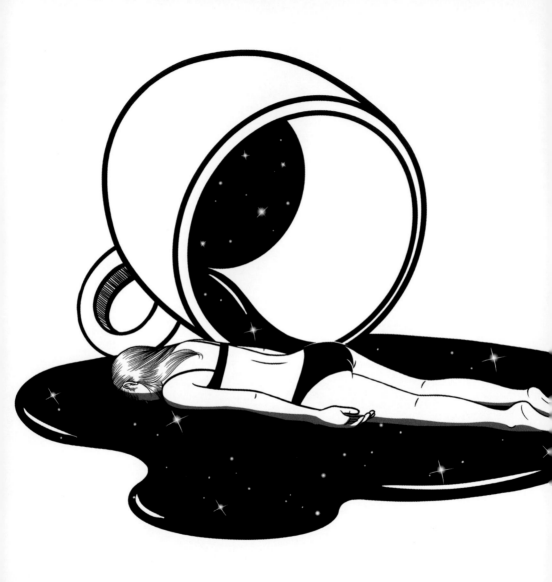

每天早上，我帶著人格角色去上班
為了和同事維持好關係而總是微笑。

虛假的快樂

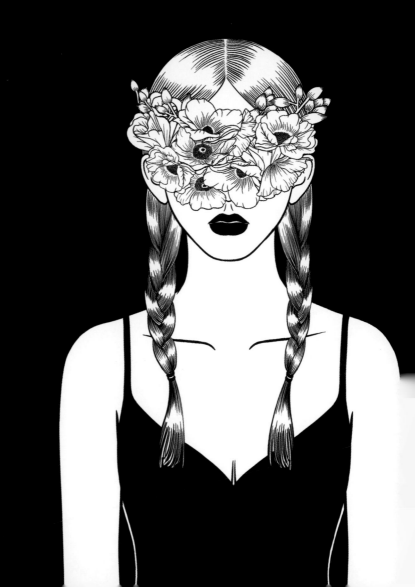

我為什麼要為了做自己而道歉？

活得像自己很失禮嗎？

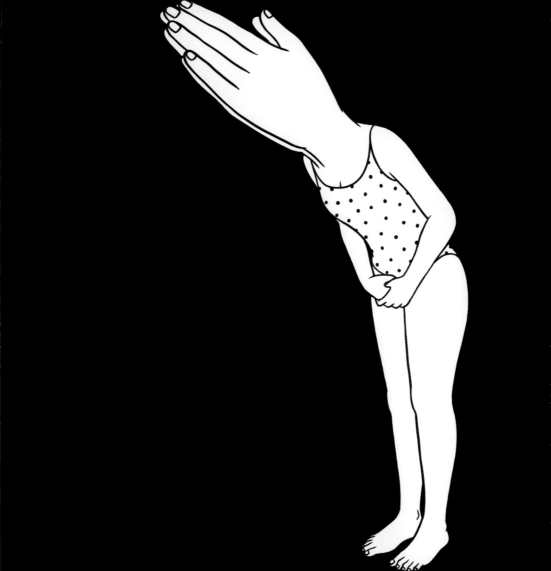

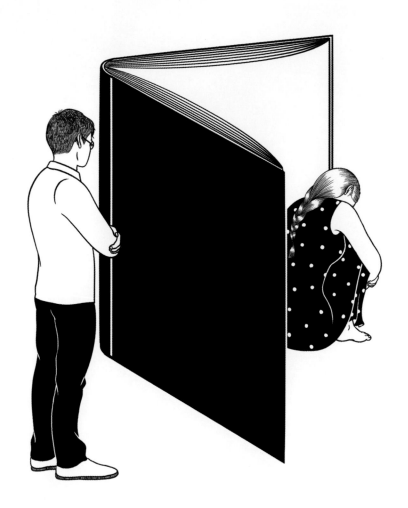

除了我的名字之外，你還知道什麼關於我的事？

你不知道我的故事

我同事試著逼我要有「開闊的心態」。
每個人都試著要我坦率。

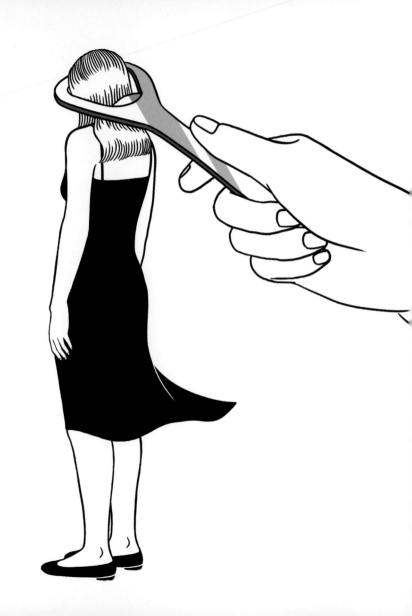

人們要我把我的故事告訴他們
聽了之後，他們馬上就離開了。

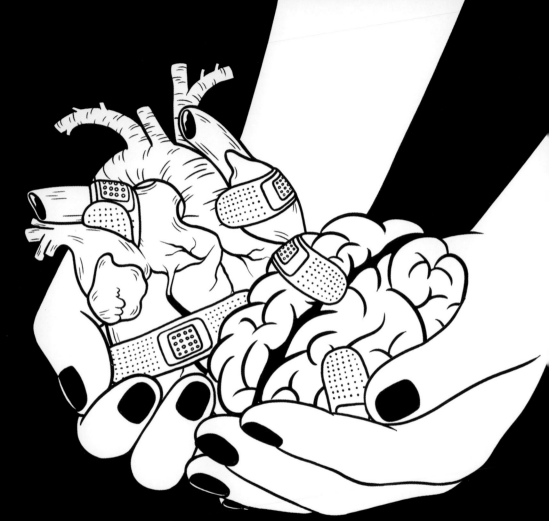

人們掏空我。

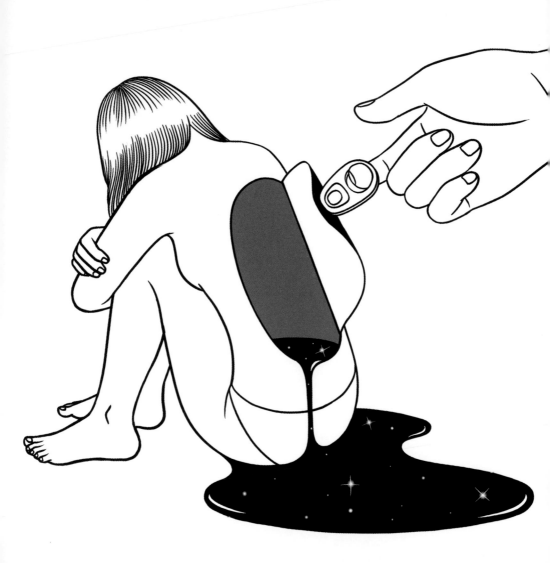

以這副模樣生活在人群當中是非常不自在的。

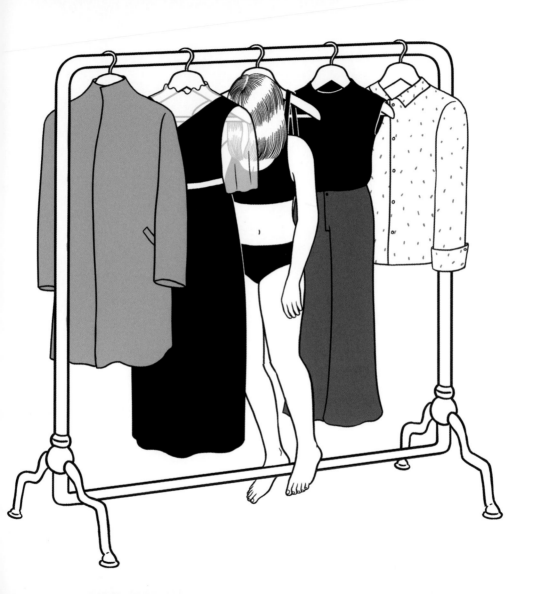

我不是你們情緒的垃圾桶

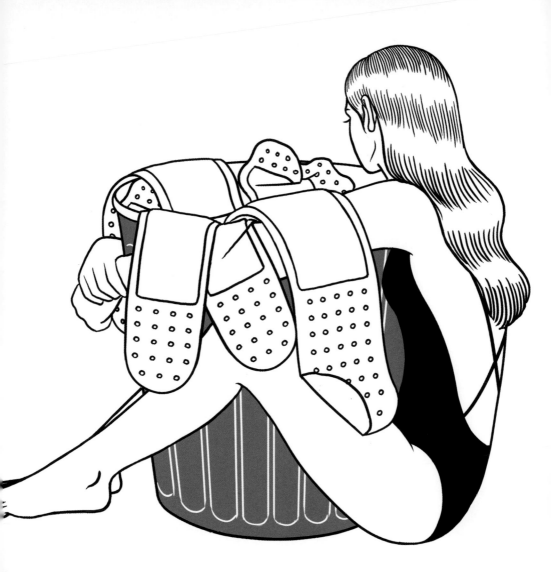

我還要被夾擊在他們當中多長時間，
感到被戳戳捅捅？

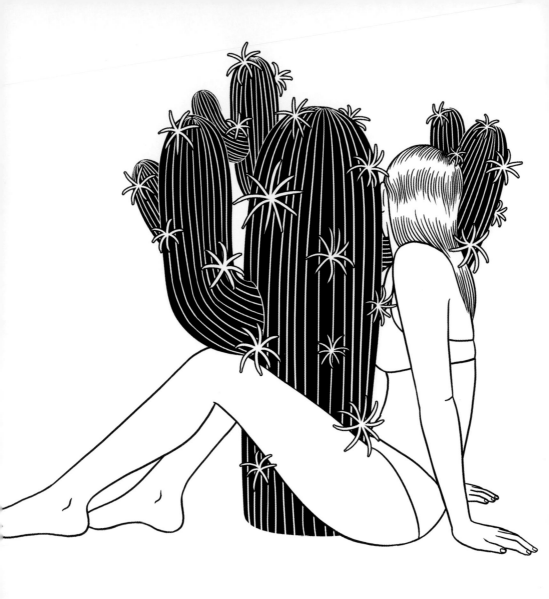

善人或惡人，見仁見智。

宿醉

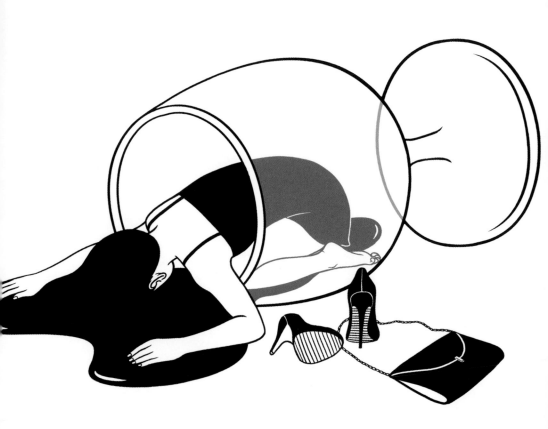

我想起你時就像人魚渴望一雙高跟鞋。
荒謬的夢，超乎現實的貪婪。
藝術家的人生，只為自己而畫。

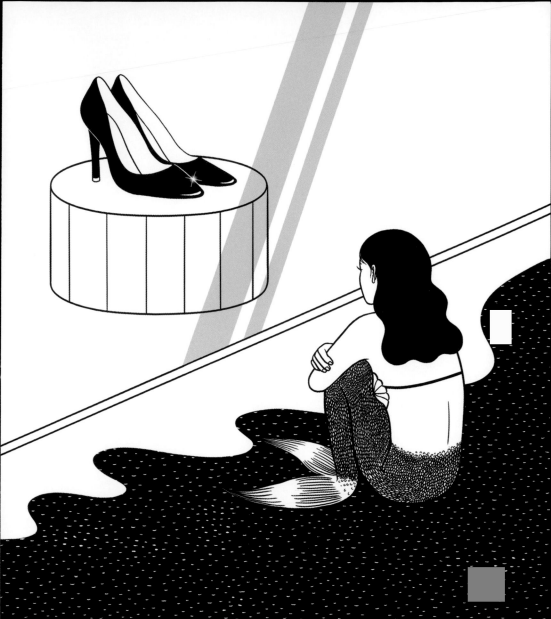

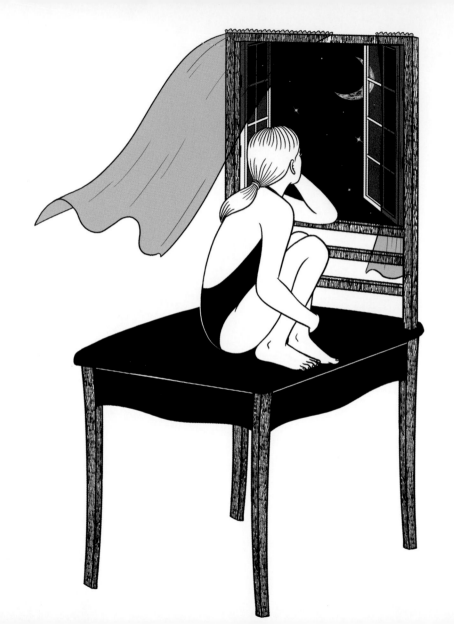

坐著思考

如果現實是股浪潮，我便落入其中。

我無法耀眼地燃燒。

我以自己為恥。

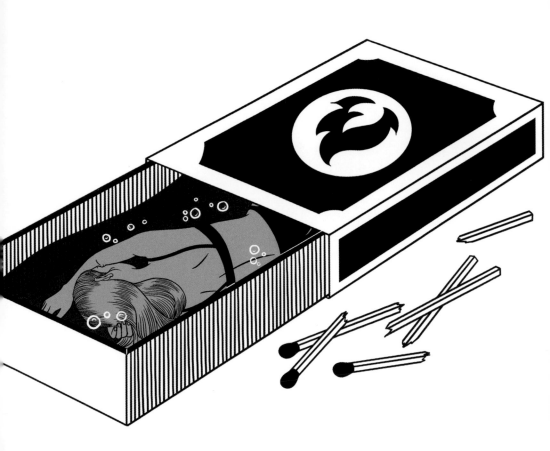

迷失在白日夢中。

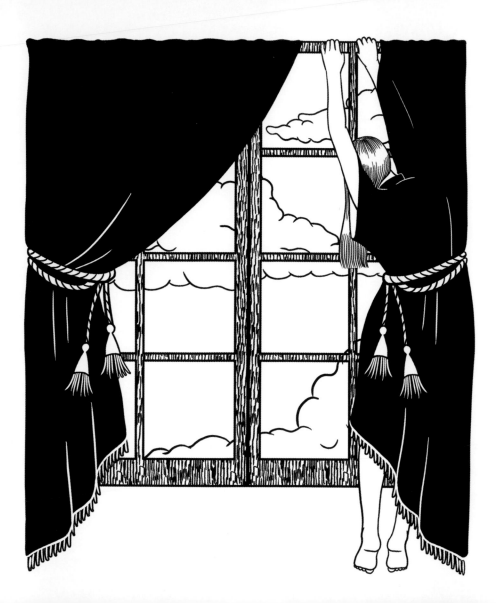

仔細審視自己之後
我才意識到自己始終在扮演某個人格。
我想蛻去這層外皮。

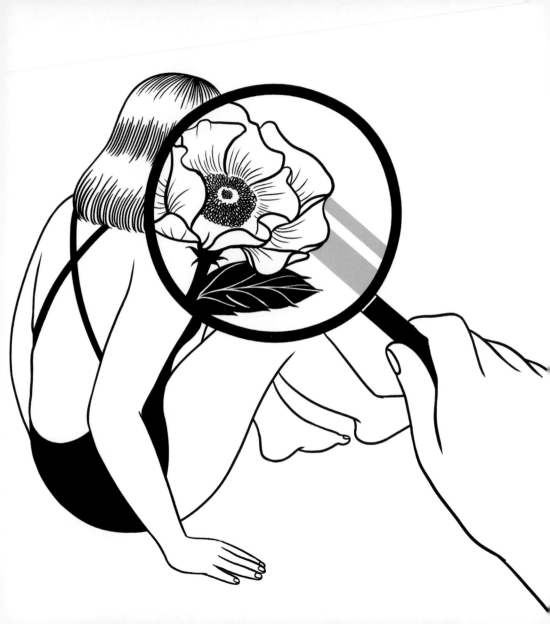

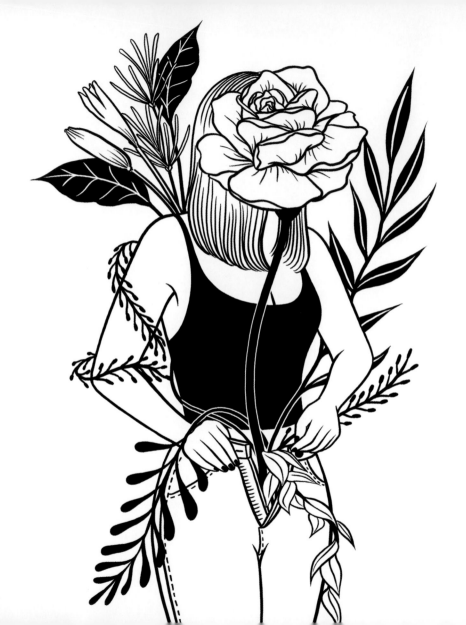

做你自己！

如果你無法活在人群中，
如果你想要以原原本本的樣子活，

丟開一切吧，
去一個安靜的所在
聽聽什麼才是你想要的。

傾聽我內心的聲音

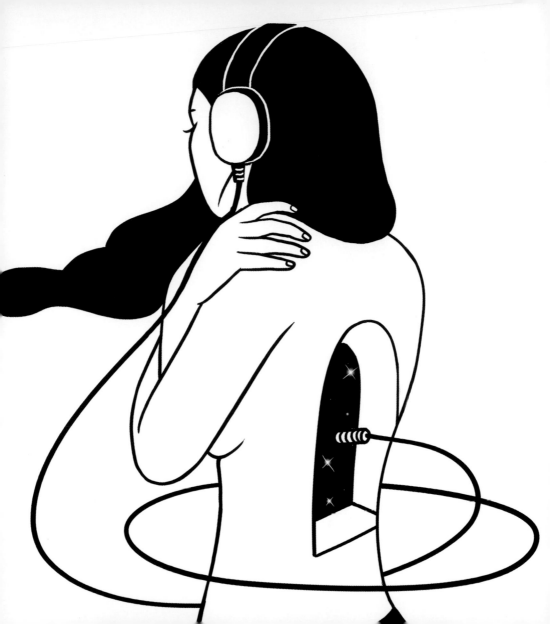

我準備好要走了。

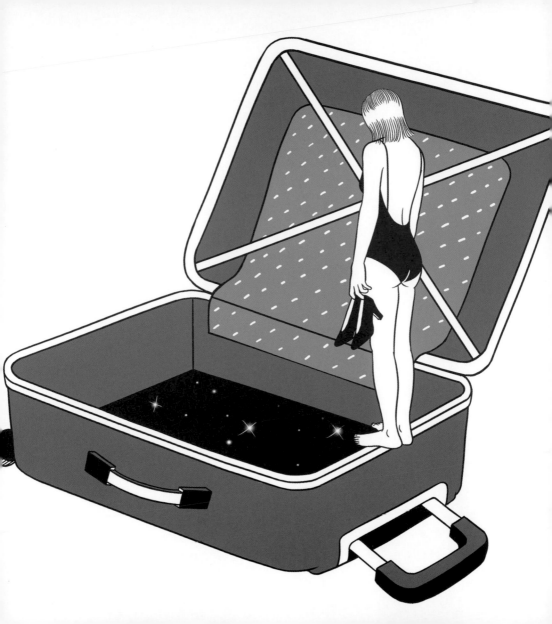

做了決定。

這讓我感到安心前往
那些無人認識我的地方。

對陌生地點的恐懼轉變成
興奮和期盼。

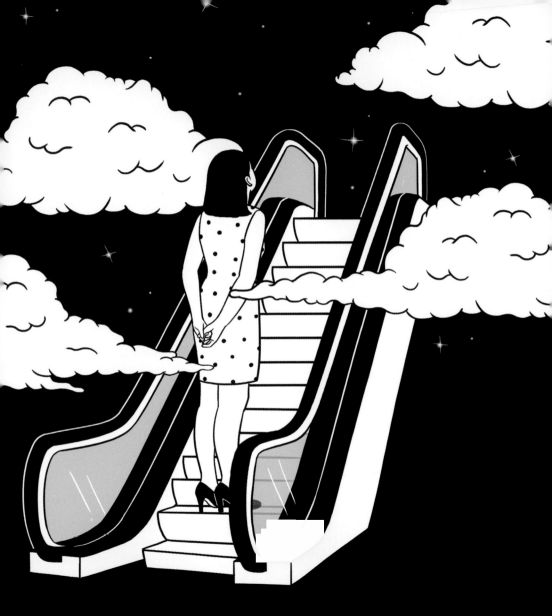

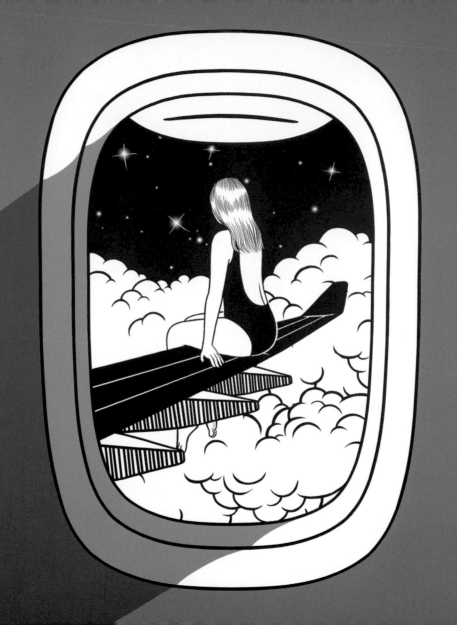

飛航模式。

我向我的親朋好友道別
絲毫沒有回頭的念頭。
我離開這裡去了另一個世界。

天氣宜人且美好
對像我這樣的外地人來說。

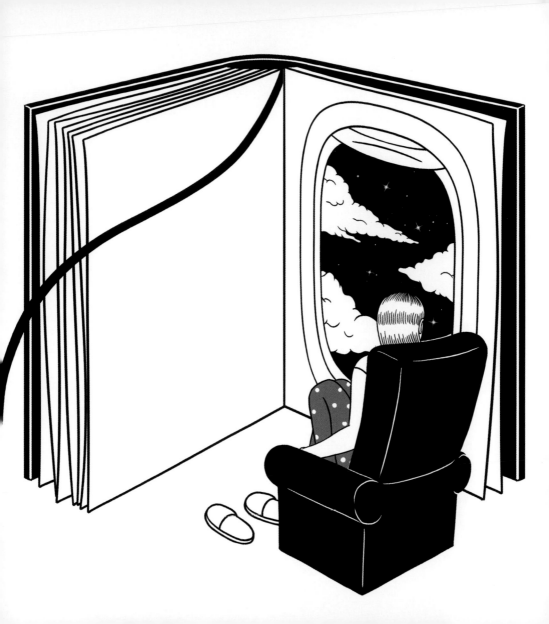

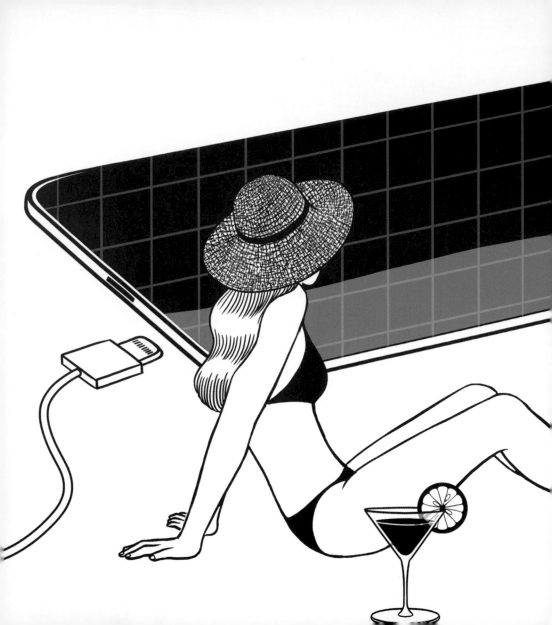

離線的時間是寶貴的

揮霍我存下來的錢
每一天我都做我從來沒做過的事
嘗試絕對嶄新的體驗。

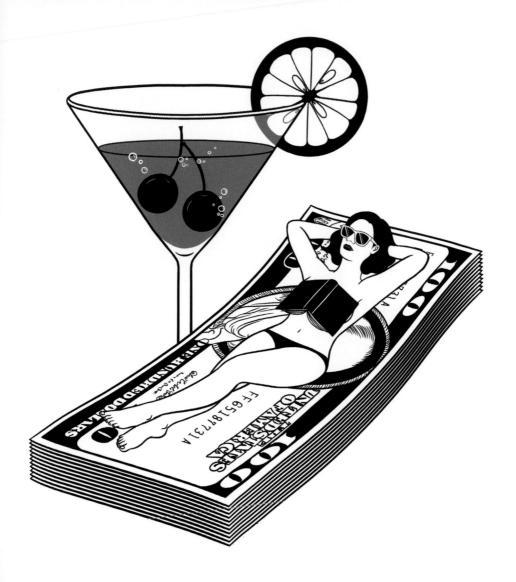

或許是因為我沒想過此生還有機會獨自旅行。

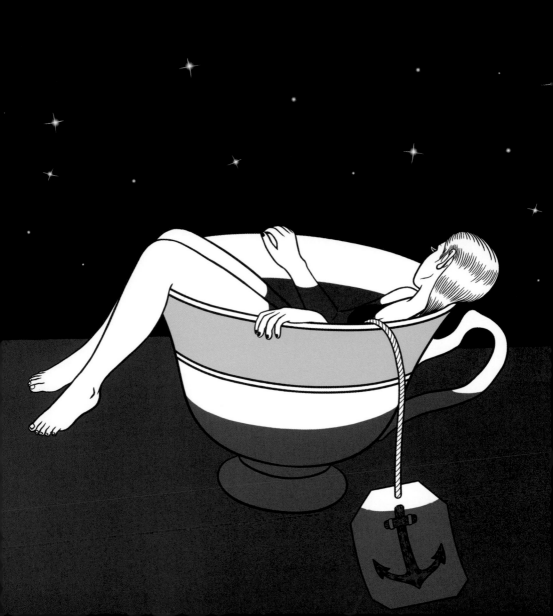

我利用這些放蕩的日子

窮盡一切可能過得自私

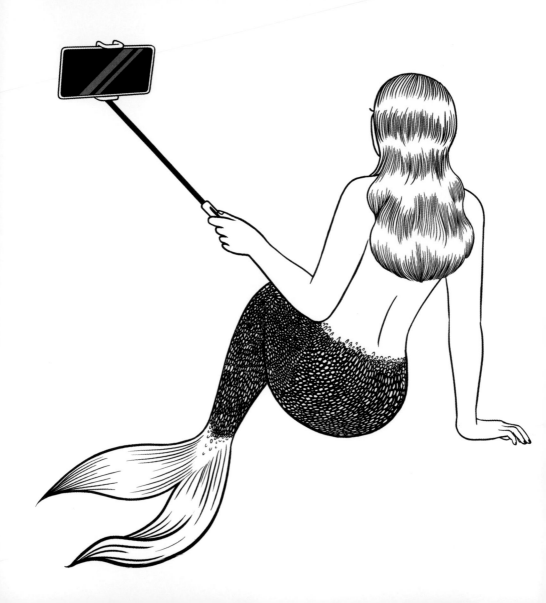

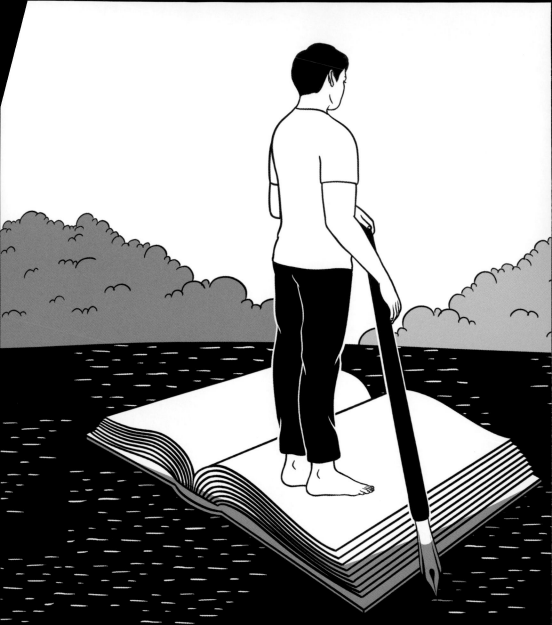

像個正在冒險的浮標那般四處漂流。

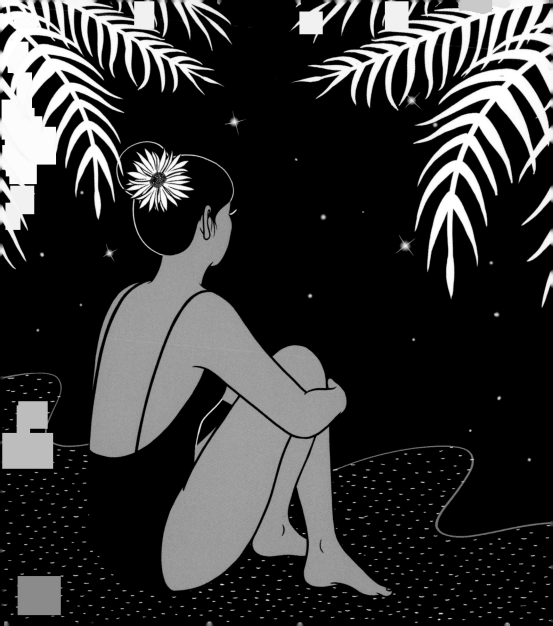

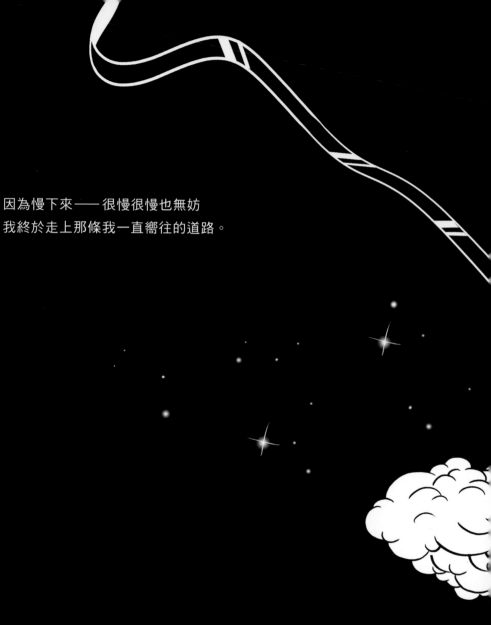

因為慢下來——很慢很慢也無妨
我終於走上那條我一直嚮往的道路。

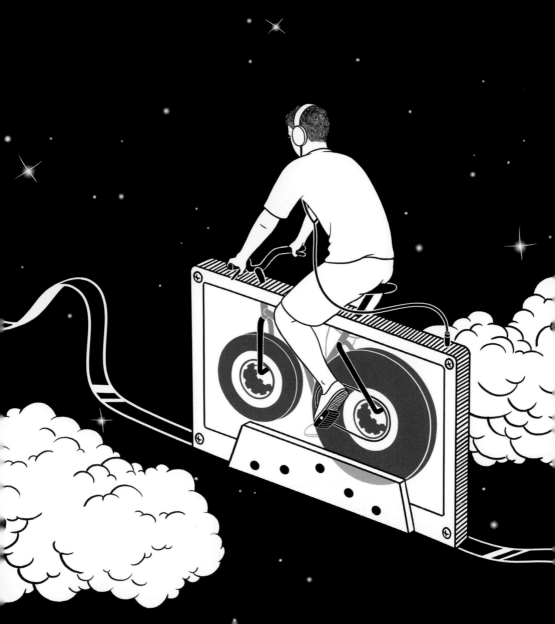

三十三歲

我失去了我的母親

而我以Henn Kim為名生活

我母親在醫院過世了。

那個總是告訴我可以辦到所有事和任何事的人。

那個全心全意支持我的人。

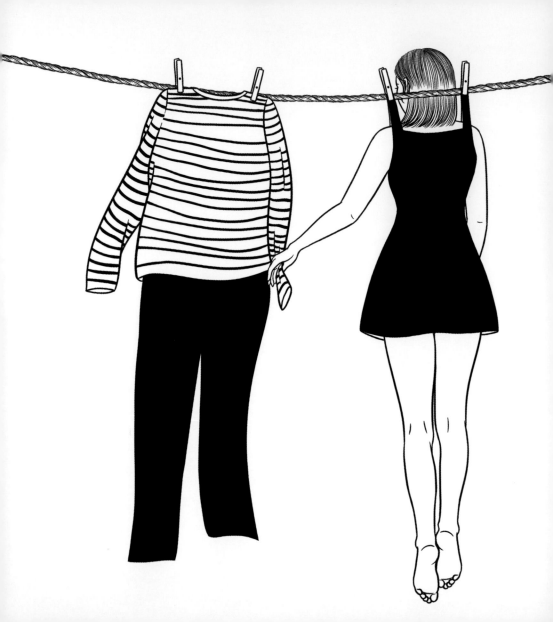

我母親離開我了

但極長時間以來我不相信這是真的。

三十三歲時，我仍舊過著
我不喜歡的人生，而且現在我還失去了重要的人。

幾週過去，在我突然哭了出來那一天，
我意識到她再也不可能回來了。

悲痛滿注我心
一鼓作氣溢了出來。

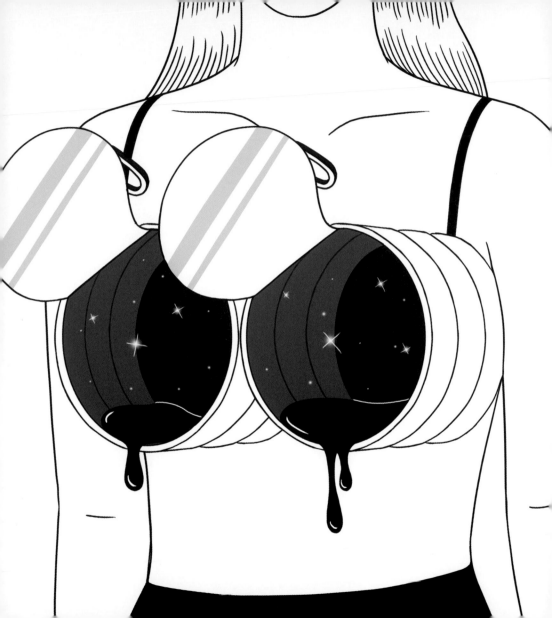

我待在沙發上整整一個月

我一動也不動，一事無成。

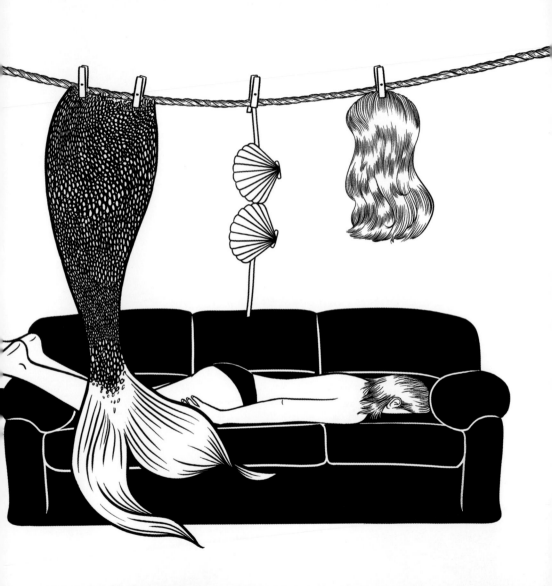

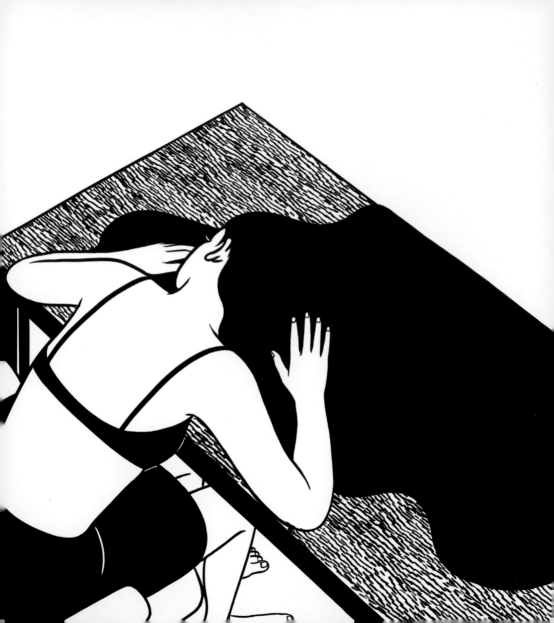

我沒有力氣哭。
就算我哭了，我母親也不會回來。

悲傷蔓延而我只是看著我的心被侵蝕。

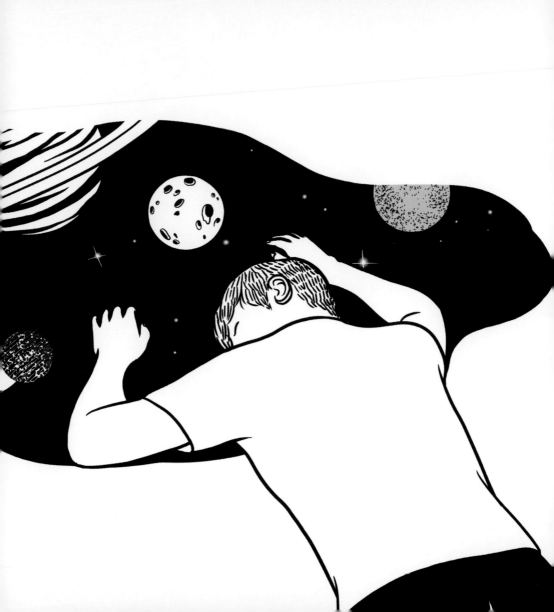

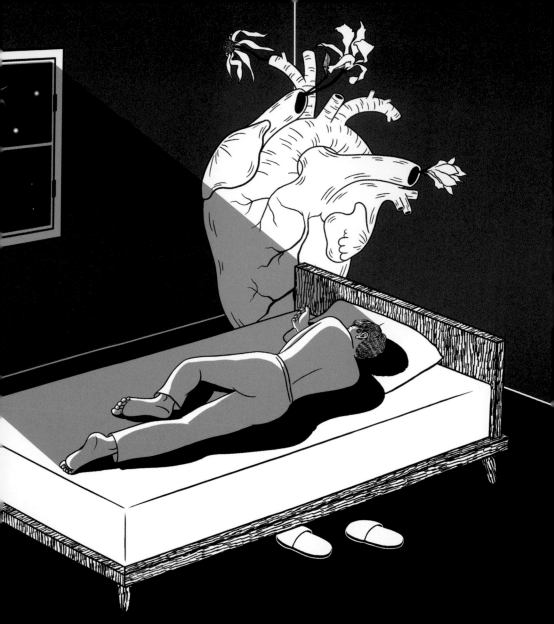

如果你的體內有個大洞，裡頭的一切會掉落出來。

一直掉落直到我摔到地上。我會待在原地直到覺得自己很可悲。

如果我厭倦了無精打采，我會重獲精力嗎？

十九歲時曾折磨我的嚴重憂鬱

在三十三歲時捲土重來。

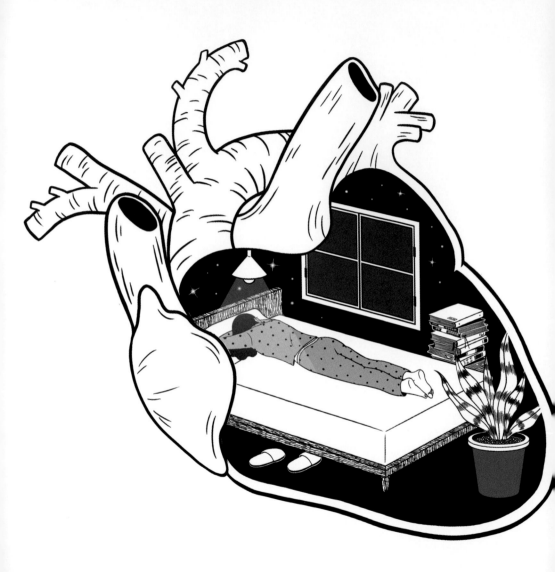

我活在自己的世界裡。

我沒辦法回到我原本的生活。

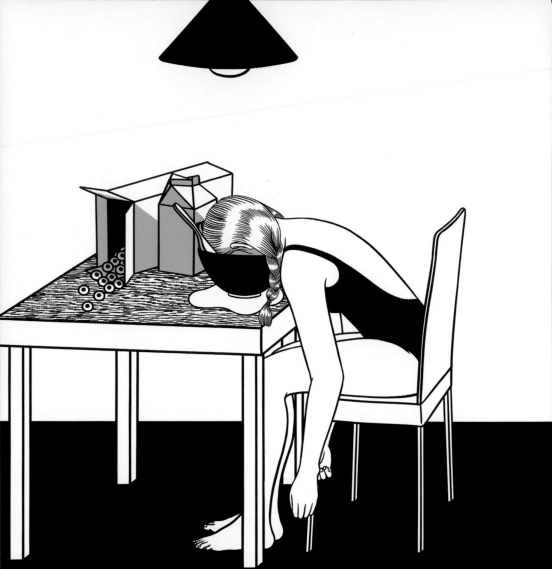

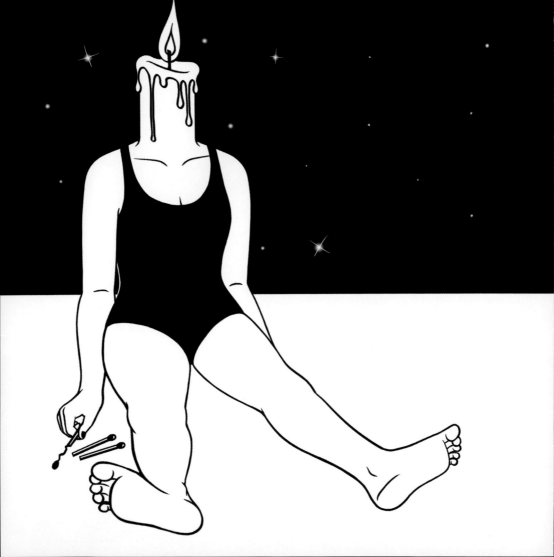

我 想 消 失

但就算我無法克服，
我必須頭腦冷靜、內心溫暖地向前看。

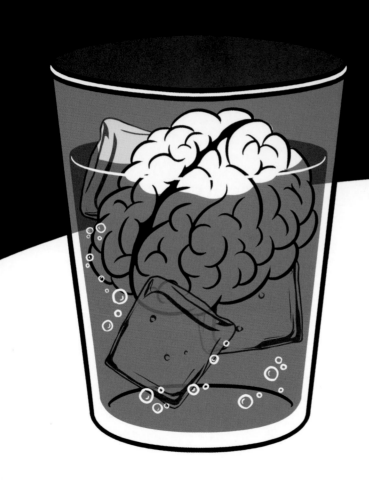

我壓抑我的心直到瀕臨爆裂然後承受所有悲痛。

被抑制的情感

我必須承受生命的苦痛，把一切當作再明白不過的事。
不，一切都是必然。

傷口上才會開花。

我不可以在賦予我的生命告終之前死去。

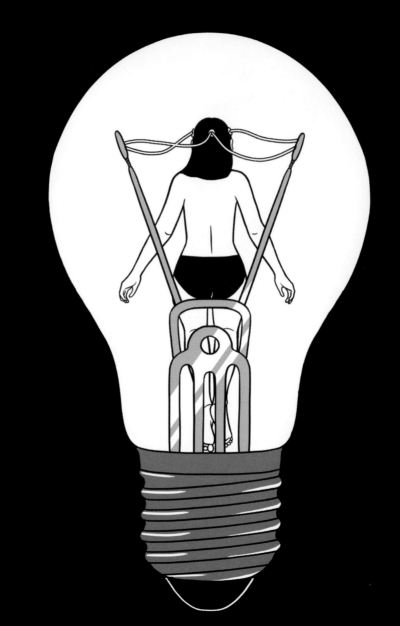

讓我們用生命來創造。
讓我們用過量的情緒來變得耀眼。

狠狠地傷心

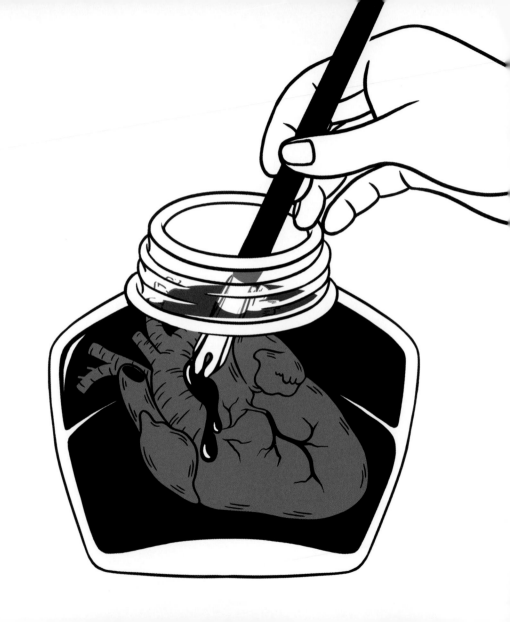

一起畫下苦痛

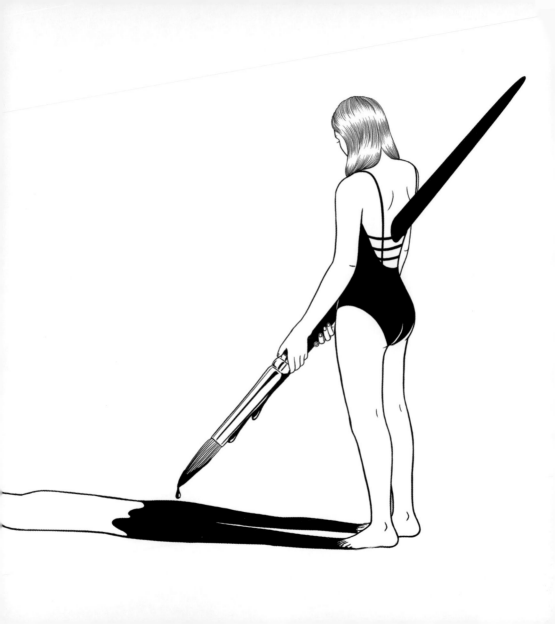

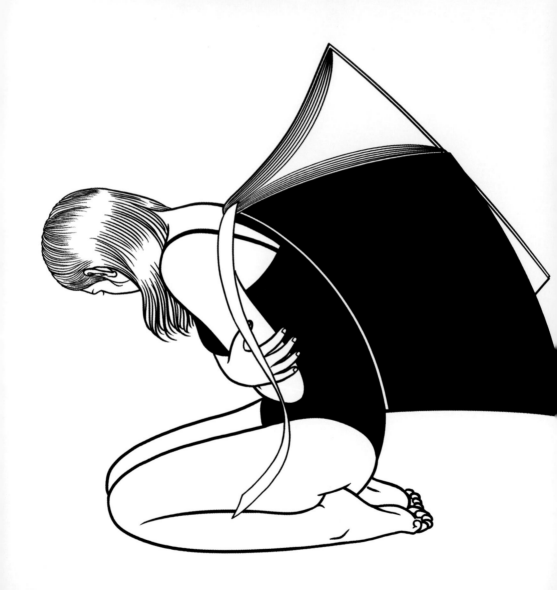

在某處，有和我同病相憐的人。
如果你也獨自承受痛苦，就一起動筆記錄下來吧。

我的苦痛成為顏料

最後，我也可以被治癒。

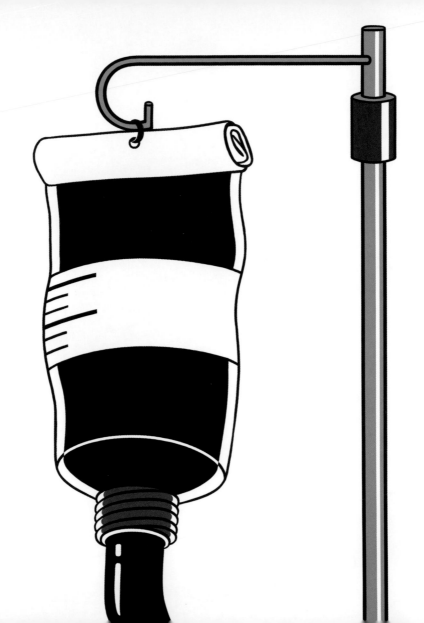

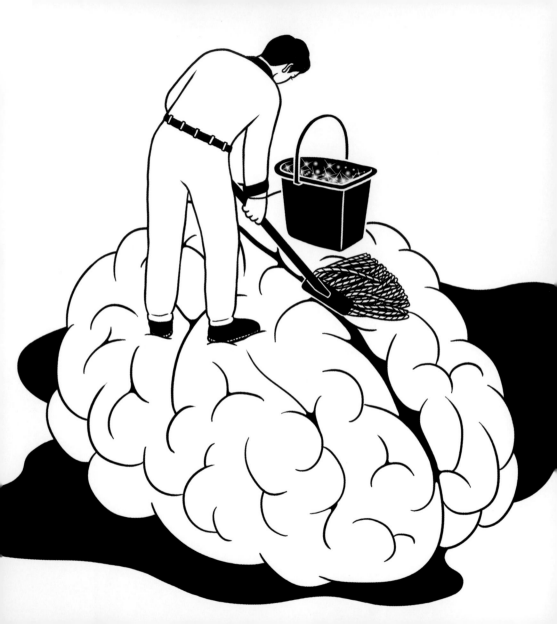

一筆一劃抹去了我的創傷。

清除我的憂慮。

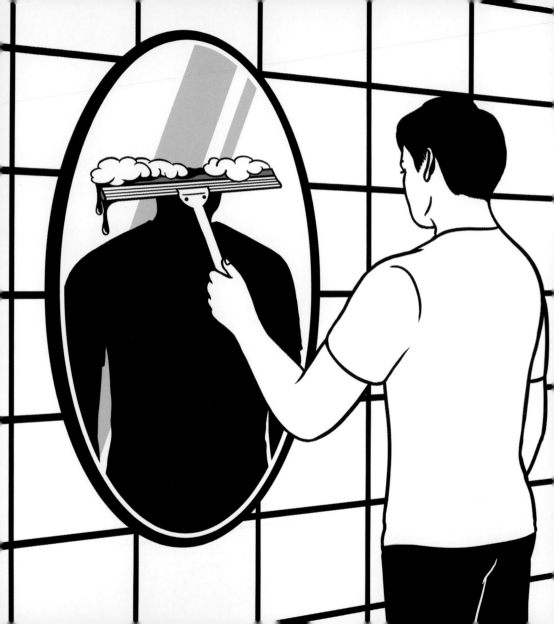

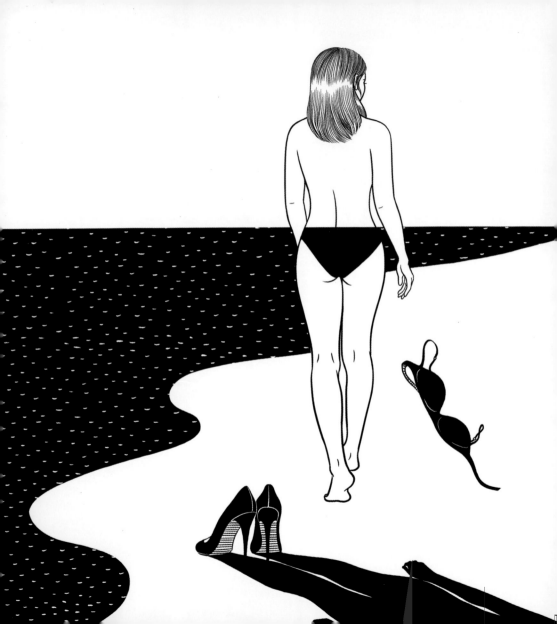

掰掰　過去的我

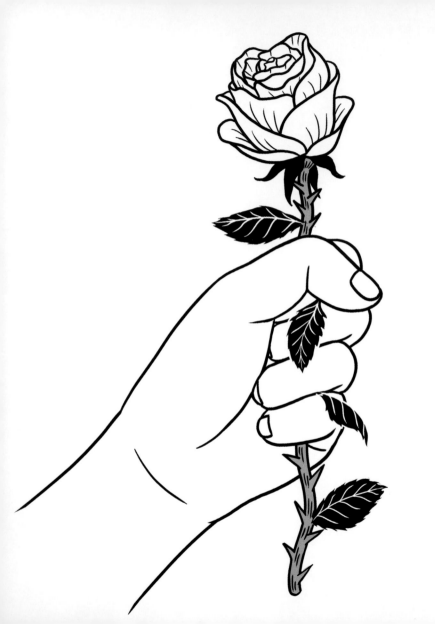

我什麼也不怕。
即便是玫瑰在我手中
我也可以應付荊棘。

我不害怕。

有時候，你甚至可以苦中作樂。

衝著苦難的浪。

我擦去我的陰影

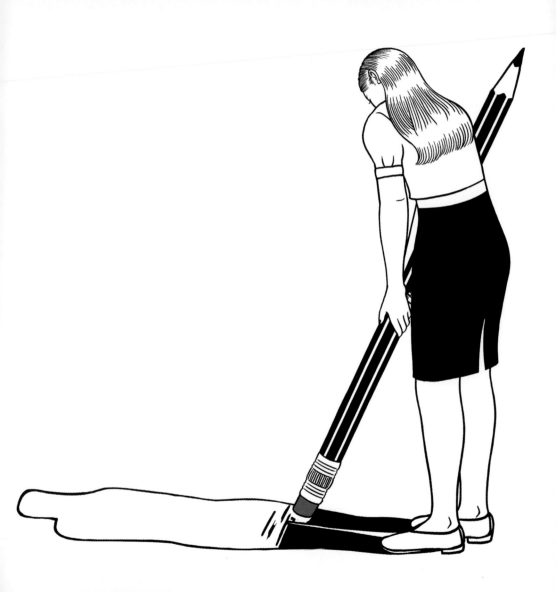

我就是摧毀又拯救自己的那個人。
我仰賴自己。

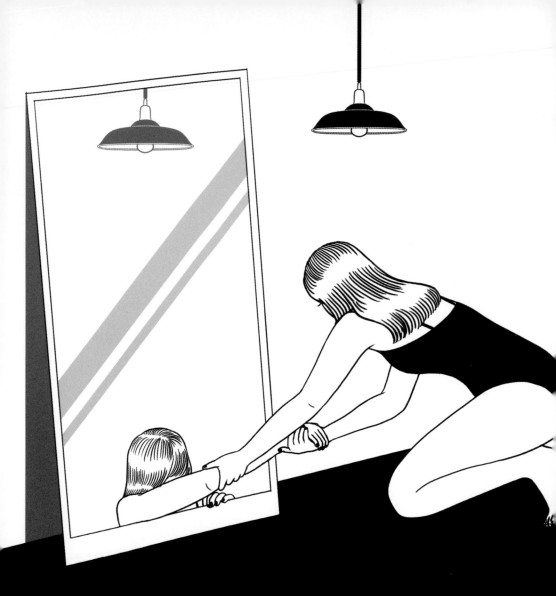

現在無論我變成什麼樣子
我都可以緊緊擁抱自己。

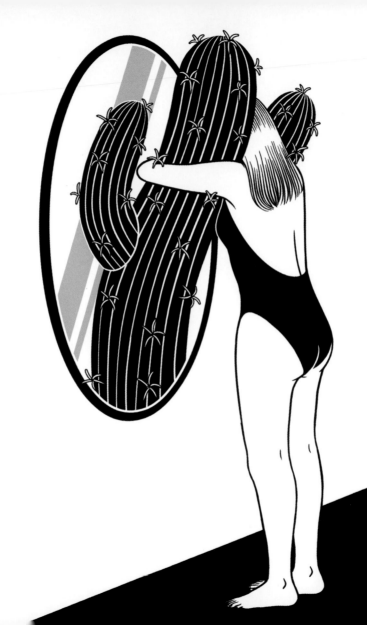

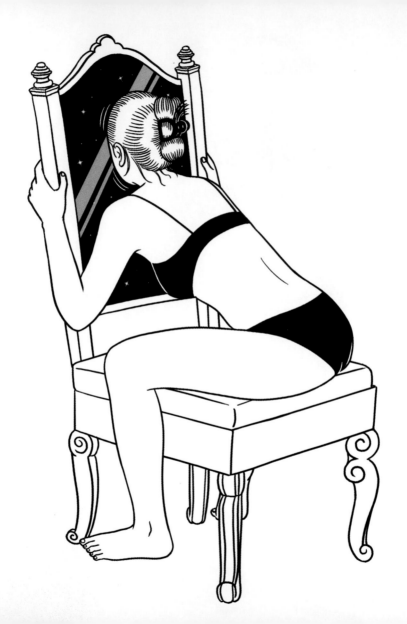

我喜歡我敏感的人格特質。

是我變化無常的情感造就了我的創作。

我 的 傷 就 是 我 的 能 量

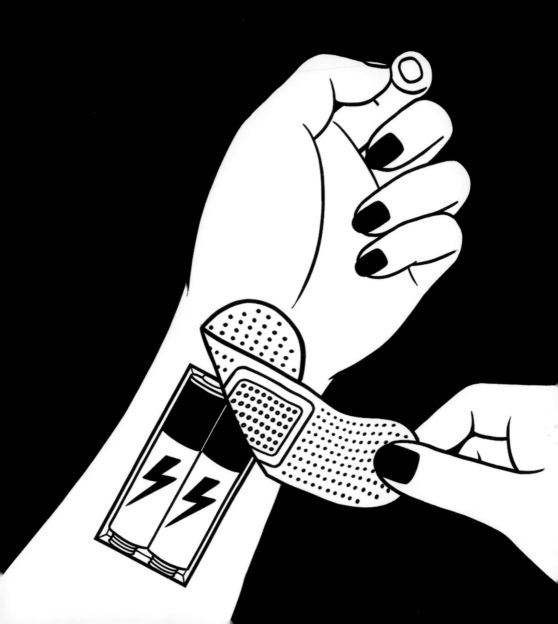

我的敏感就是我的力量。

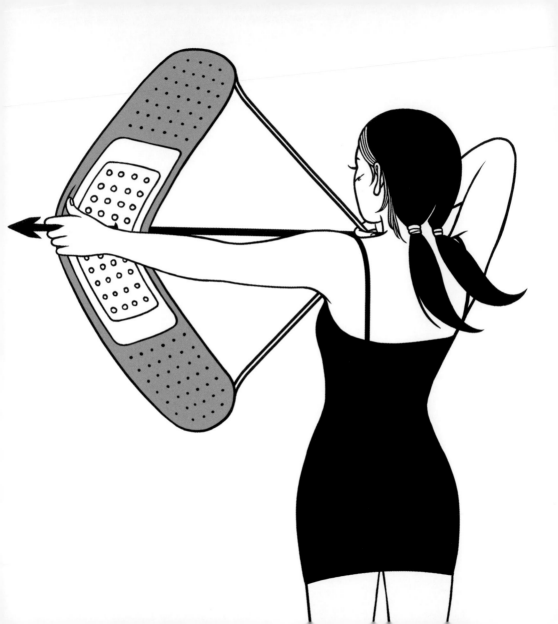

我愛我的本色。

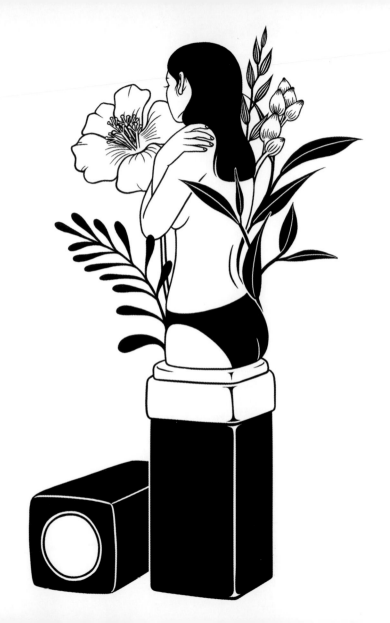

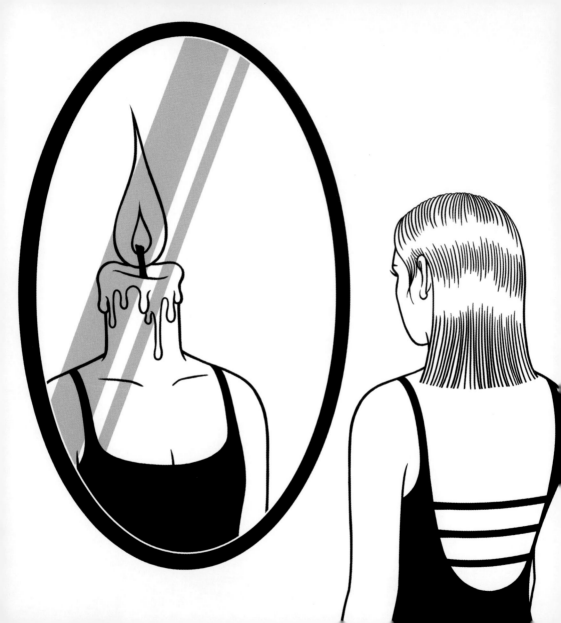

我相信自己，
因為真金不怕火煉

我手感正熱。

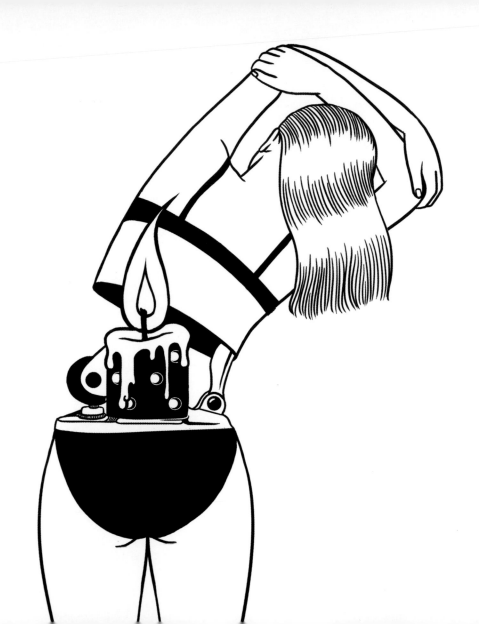

甚至我的憂鬱都開始得到治療
（儘管似乎有點姍姍來遲）——
我不想再像十九歲時那樣後悔。

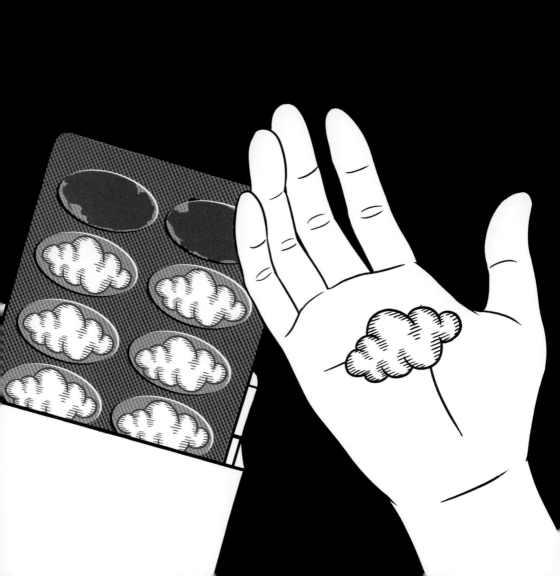

發射宇宙。

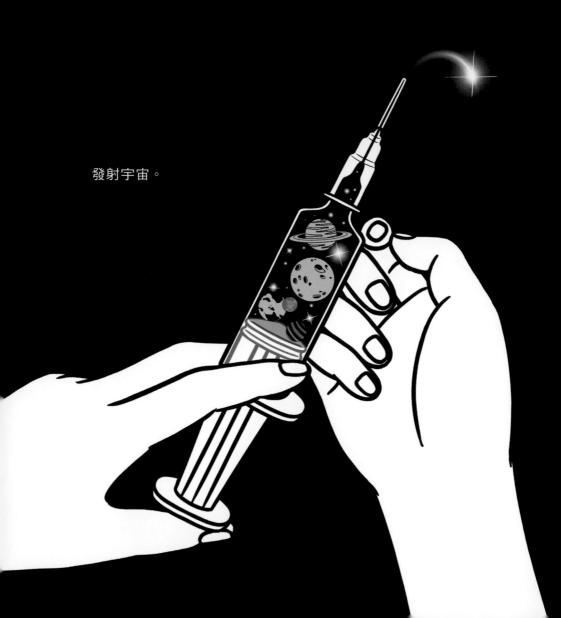

雖然我沒把握能徹底痊癒
我仍去做了諮商和心理治療。

因為我不能放棄我自己

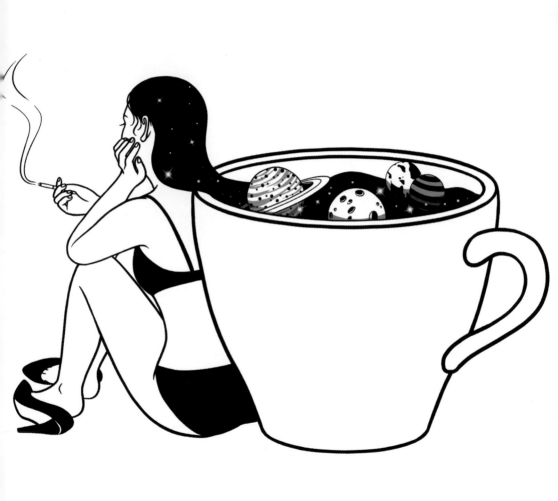

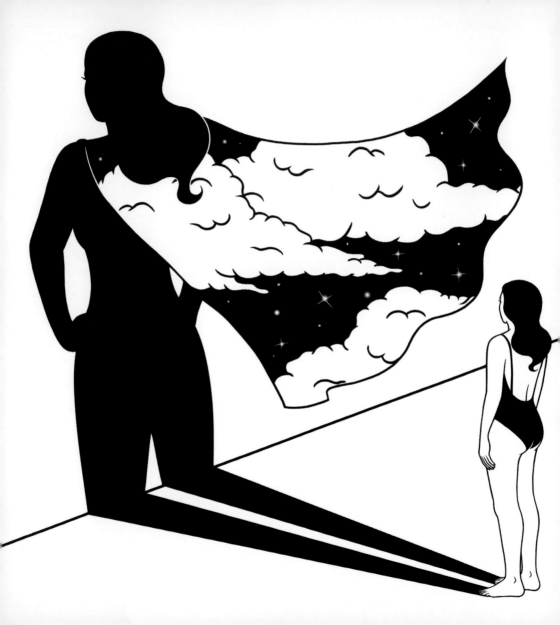

正面積極是我的超能力。

如果夜晚褪去它的外衣
太陽毫無疑問會升起。

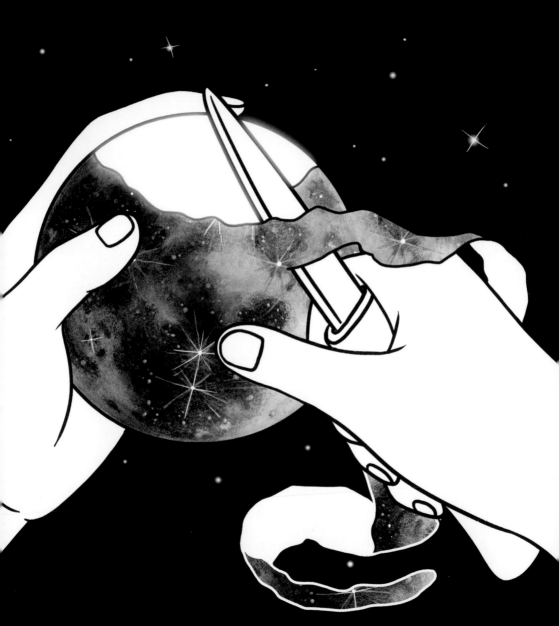

成為和眾人分享的甜蜜回憶。

就讓我們把自己裹在溫熱的披薩裡睡個午覺。

在美酒和溫柔音樂的陪伴之下，
讓我們這麼度過夜晚。

喝杯安神的茶後一夜好眠。

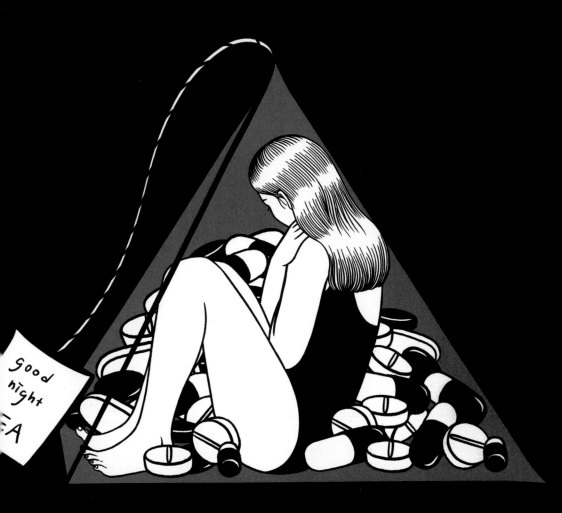

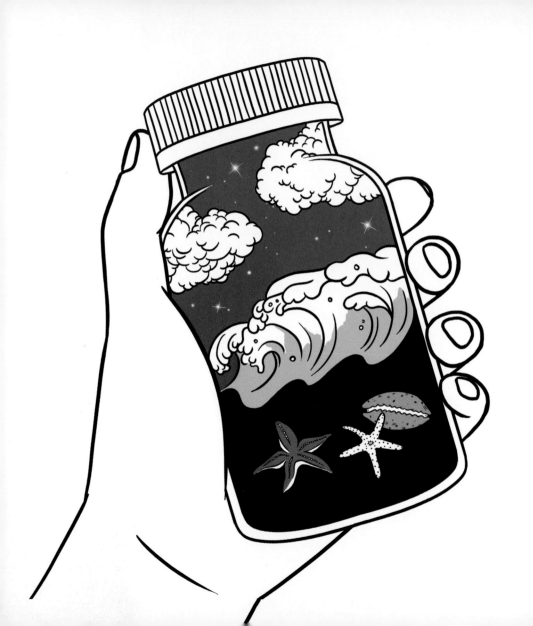

我打算健康地活,就像海洋。

維他命 Sea

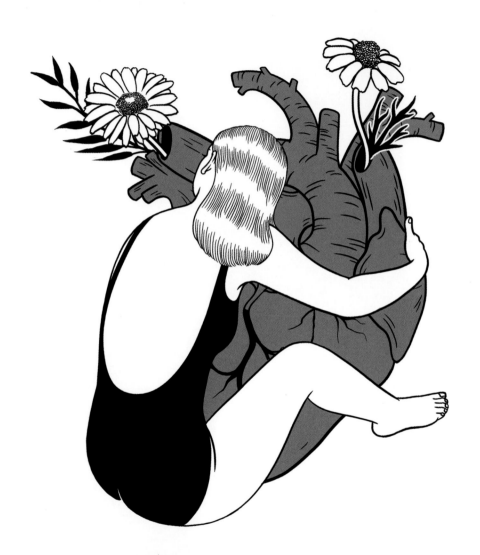

因為我理應得到來自我自己的愛。

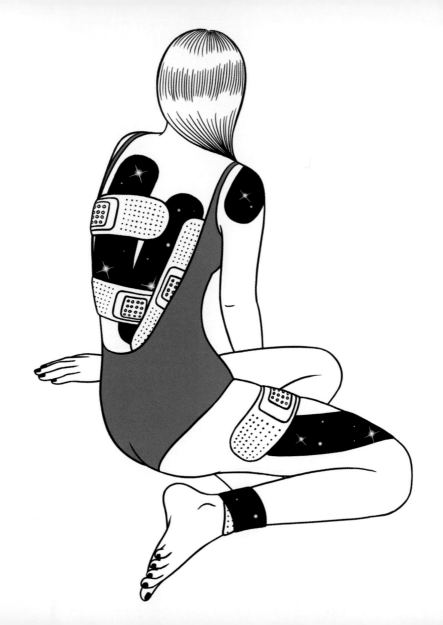

因為有些傷口永遠不會痊癒
而我能夠持續折磨我自己。

有些傷永遠無法癒合

那深刻而破碎的疼痛仍可以成為藝術。

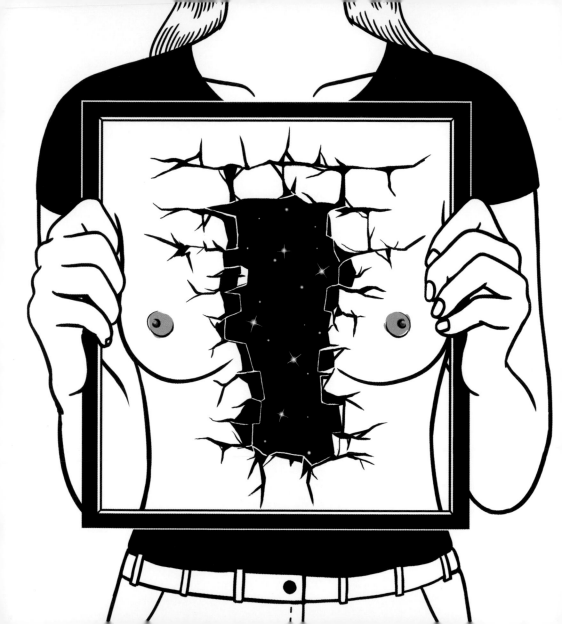

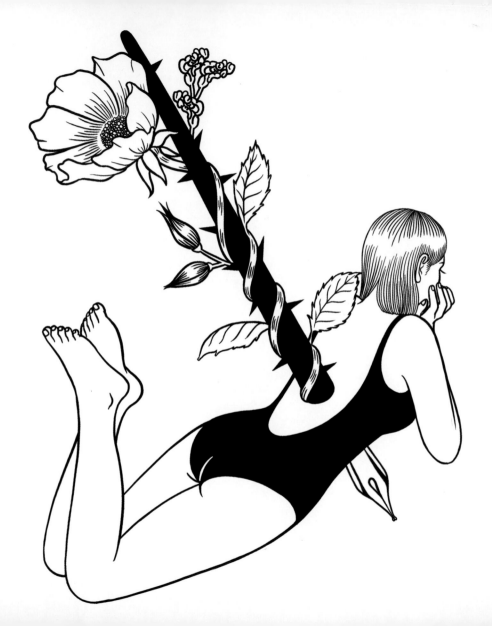

憂愁的詩。

現實於我已不足。

我需要藝術
那是生之所需

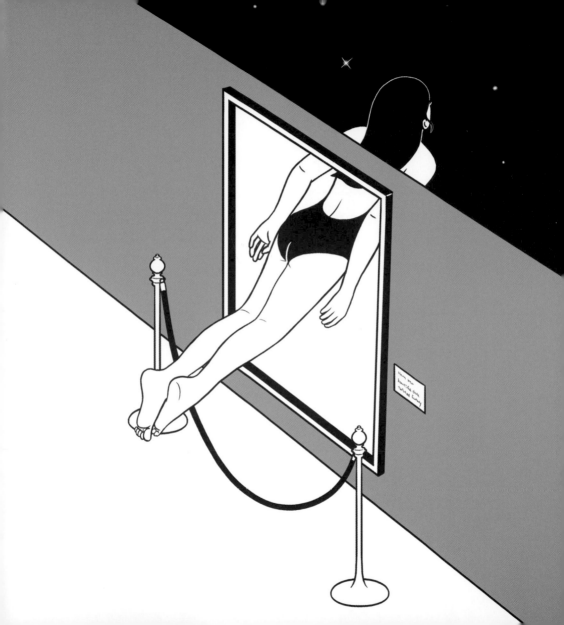

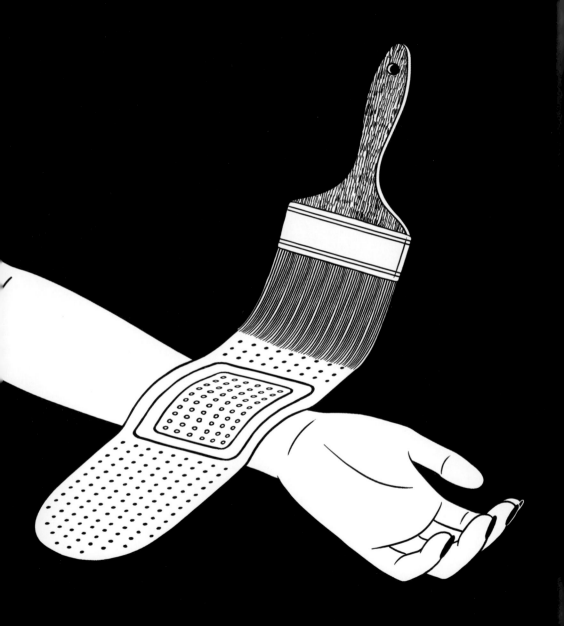

因為我有好幾次差點迷失自我
是藝術拯救了我。

藝術帶來救贖

〔juicy〕003

I NEED ART：關於我，Henn Kim 的成年記述
I Need Art: Reality Isn't Enough

作　　　者　Henn Kim 金賢貞

譯　　　者　朱奕云

版面構成　宸遠彩藝

封面設計　萬亞雯

責任編輯　柯雅云

副總編輯　洪源鴻

出　　　版　二十張出版／左岸文化事業有限公司

發　　　行　遠足文化事業股份有限公司（讀書共和國出版集團）

地　　　址　新北市新店區民權路 108-3 號 3 樓

電　　　話　02・2218・1417

傳　　　真　02・2218・0727

客服專線　0800・221029

信　　　箱　akker2022@gmail.com

Facebook　facebook.com/akker.fans

法律顧問　華洋法律事務所華洋法律事務所／蘇文生律師

印　　　刷　呈靖彩藝有限公司

定　　　價　六五〇元

出　　　版　二○二四年五月——初版一刷

I S B N　978-626-7445-14-3（精裝）
　　　　　978-626-7445-08-2（ePub）
　　　　　978-626-7445-09-9（PDF）

I NEED ART：關於我，Henn Kim 的成年記述
Henn Kim 金賢貞著／朱奕云譯
初版／新北市／二十張出版／左岸文化事業有限公司
2024.05／448 面／15.5 x 16.4 公分
譯自：I Need Art: Reality Isn't Enough
ISBN：978-626-7445-14-3（精裝）
1. 金賢貞　2. 藝術家　3. 自傳　4. 韓國
909.932　　　　　　　　　　　　　　　　113003157